书法
自学与鉴赏
丛帖
编

欧阳询 九成宫醴泉铭

卢国联 编

上海人民美术出版社

书法自学与鉴赏答疑

学习书法有没有年龄限制？

学习书法是没有年龄限制的，通常 5 岁起就可以开始学习书法。

学习书法常用哪些工具？

学习书法常用的工具有毛笔、羊毛毡、墨汁、元书纸（或宣纸），毛笔通常用笔头长度不小于 3.5 厘米的笔，以兼毫为宜。

学习书法应该从哪种书体入手？

学习书法一般由楷书入手，因为由楷入行比较方便。当然也可以从篆隶入手，这样比较纯艺术。这里我们推荐由欧阳询、颜真卿、柳公权等楷书大家入手，学习几年后可转褚遂良、智永，然后再学行书。行书入门以王羲之、赵孟頫、米芾等最好，草书则以《十七帖》《书谱》、鲜于枢比较适宜。学篆书可先学李斯、李阳冰，然后学邓石如、吴让之，最后学吴昌硕、金文。隶书以《乙瑛碑》《礼器碑》《曹全碑》等发蒙，进一步可学《张迁碑》《西狭颂》《石门颂》等，再往下可参考简帛书。总之，学书法要循序渐进，不可朝三暮四，要选定一本下个几年工夫才会有结果。

学习书法如何达到事半功倍的效果？

学习书法无外乎临、背二字。临的目的是为了矫正自己的不良书写习惯，确立正确的笔法和好字的标准；背是为了真正地掌握字帖。如果说学书法要事半功倍，那么一定要背，而且背得要像，从字形到神采都要精准。

这套书法自学与鉴赏丛帖有哪些特色？

随着传统文化的日趋受欢迎，喜爱书法的人也越来越多。我们按照入门和鉴赏两个角度从现存的碑帖中挑选了 65 种。入门篇以技法完备和适宜初学为重点；鉴赏篇注重作品的风格取向和审美意义，为进一步学习书法开拓视野。

手机或平板电脑是现代人生活中不可或缺的必备用品，如何利用这一高科技产品帮助我们学习书法也成了我们的思考重点。有书法学习经验的人都知道教师示范对初学者的重要意义，为此我们为每一本字帖拍摄了名家临写的视频，大家可以通过扫码用手机或平板电脑观看，让现代化的工具融入到学习当中。

我们还特意为字帖撰写了临写要点，并选录了部分前贤的评价，相信这会有助于大家快速了解字帖的特点，在临习的过程中少走弯路。

碑帖名称及书家介绍

《九成宫醴泉铭》，被后世喻为『天下第一楷书』。

欧阳询（557-641），字信本，汉族，出生于衡州（今湖南衡阳），祖籍潭州临湘（今湖南长沙）。南梁征南大将军欧阳頠之孙，南陈左卫将军欧阳纥之子。唐朝著名书法家，官员，楷书四大家之一。

碑帖书写年代

贞观六年（632）四月立。

碑帖所在地及收藏处

现存于陕西麟游九成宫

碑帖尺幅

碑额篆『九成宫醴泉铭』6字，侧有宋明题字。碑高 2.7 米，上宽 0.87 米，下宽 0.93 米，厚 0.27 米。全碑 24 行，满行 49 字。

历代名品评

宋朱长文《续书断》评此碑：『然观其少时，笔势尚弱，今庐山有《西林道场碑》是也』，及晚益壮，体力完备，奇巧间发，盖由学以致之，《九成宫碑》《温大雅墓铭》是也。』

元赵孟頫评此碑：『清和秀健，古今一人。』

明陈继儒评：『此帖如深山至人，瘦硬清寒，而神气充腴，能令王者屈膝，非他刻可方驾也。』

碑帖风格特征及临习要点

《九成宫醴泉铭》的结构凝重含蓄，体态颀长。点画粗细匀称，清秀劲挺，方圆融合，两竖呈由外而内挤压之势。平正之中有险峻，静态里面有动感，无呆板的感觉。

《九成宫醴泉铭》的用笔讲究『藏锋』和『内蕴』，不急不躁，缓缓道来，把锋芒藏起来，把能量聚集于内部。行笔不是匀速运动，而是小节奏运行，字形结构就不觉得僵硬，反而生动有序。如『武』字，中间紧凑，斜钩较长，内部小笔画布白匀称，字形很生动，不觉得呆板。

扫一扫，一起学

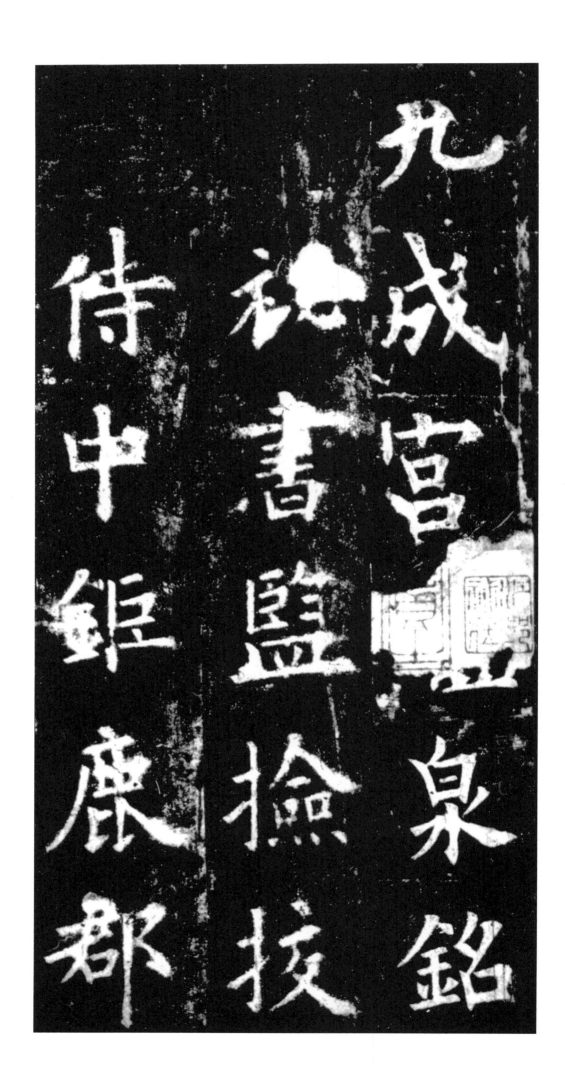

九成宫醴泉铭
秘書監撿挍
侍中鉅鹿郡

公臣魏徵奉
敕撰
维贞观六年孟

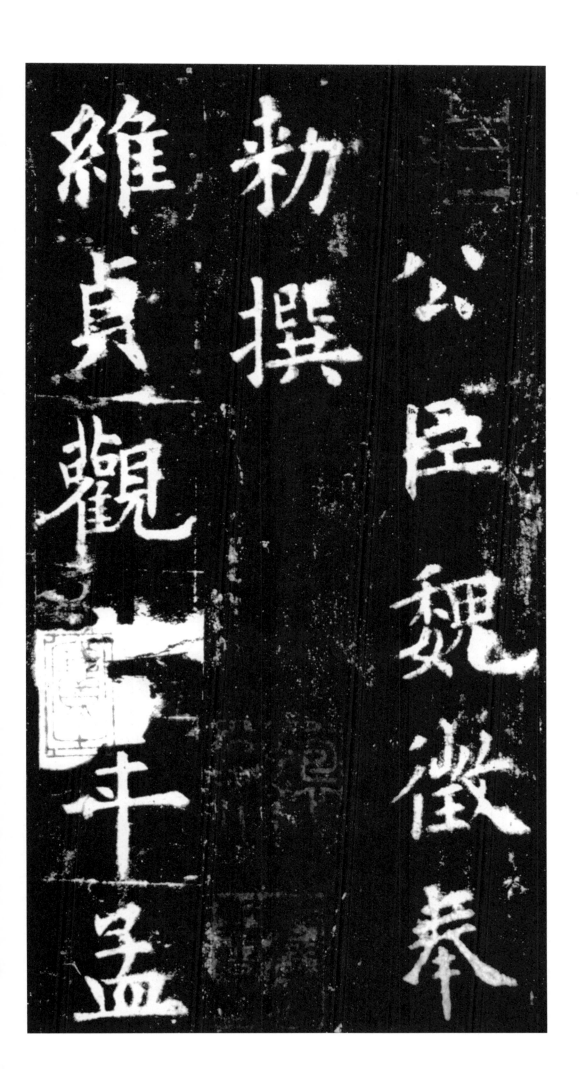

維貞觀勅撰公臣魏徵奉

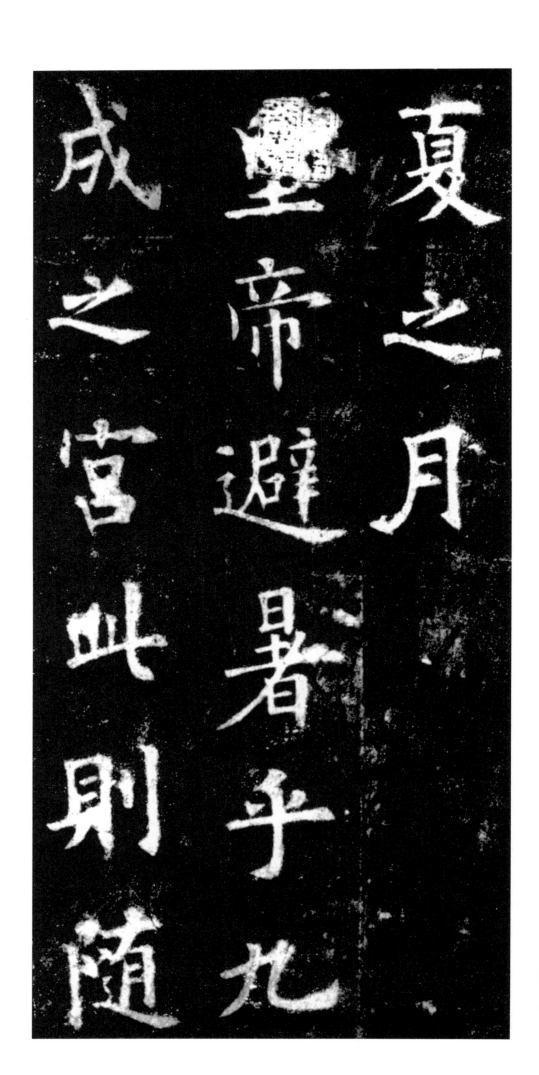

之仁寿宫也冠
山抗殿绝壑为
池跨水架楹分

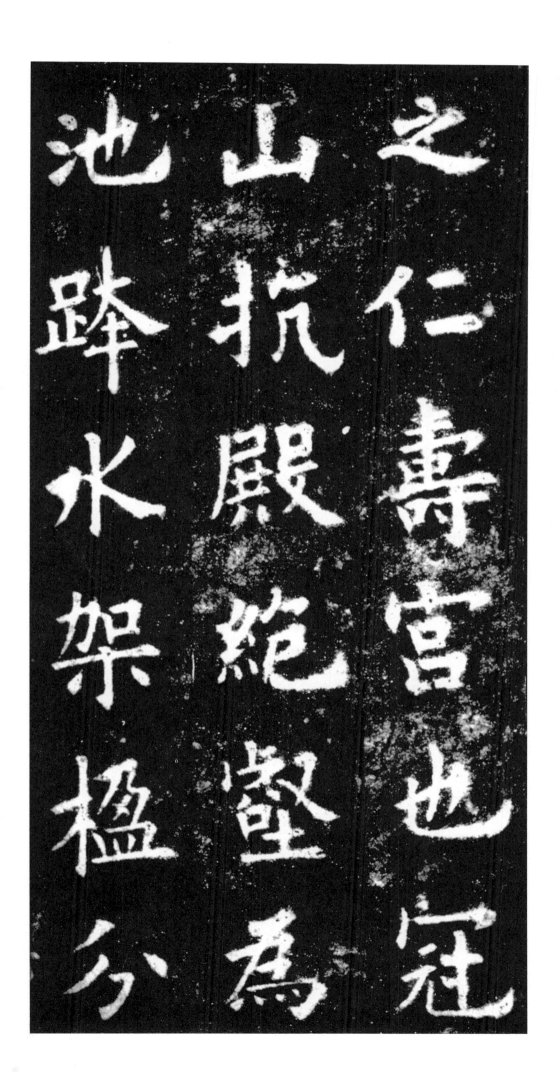

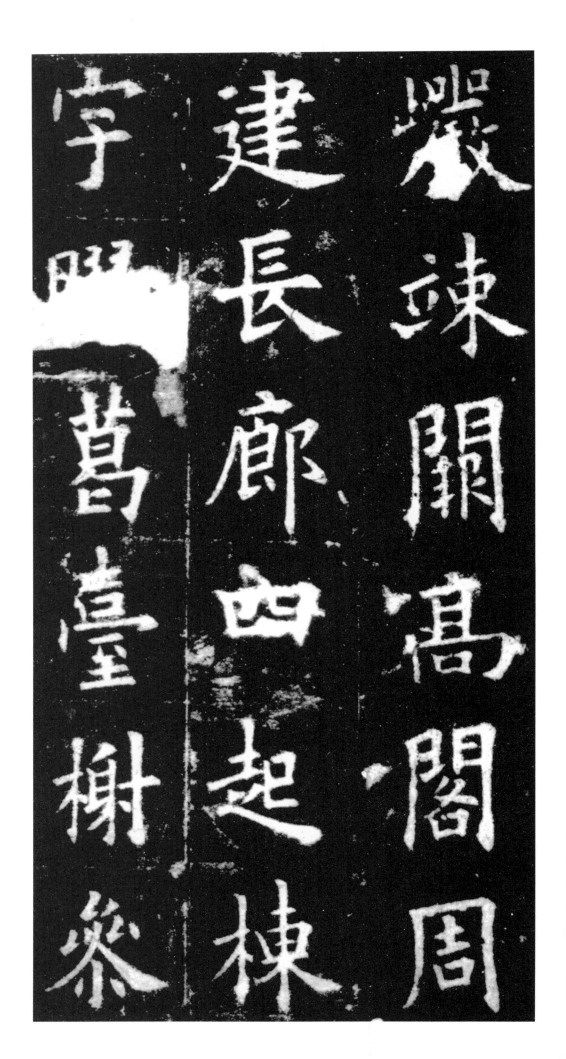

差仰视则超递
百寻下临则峥
嵘千仞珠壁交

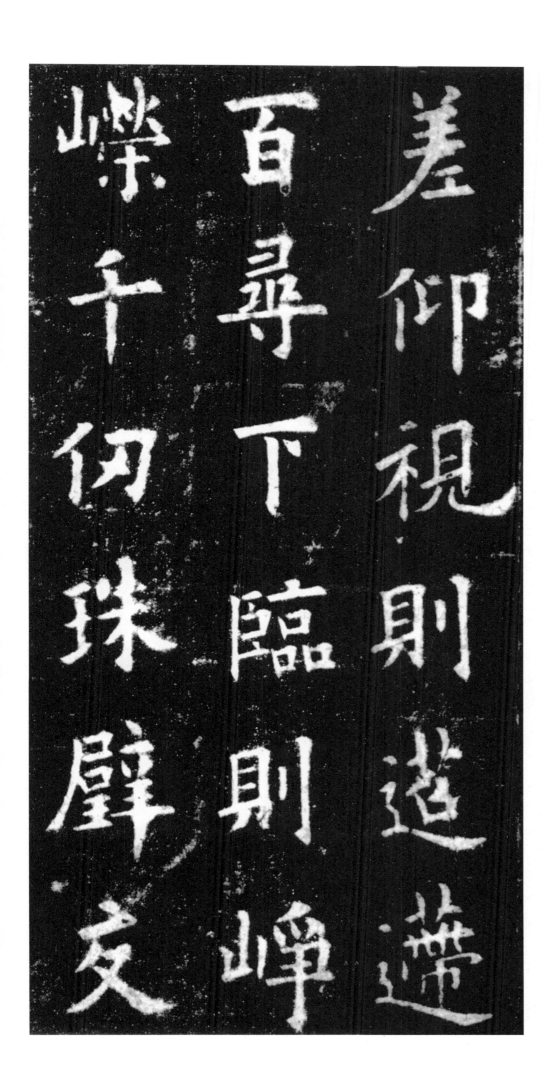

差仰视则超递百寻下临则峥嵘千仞珠壁交

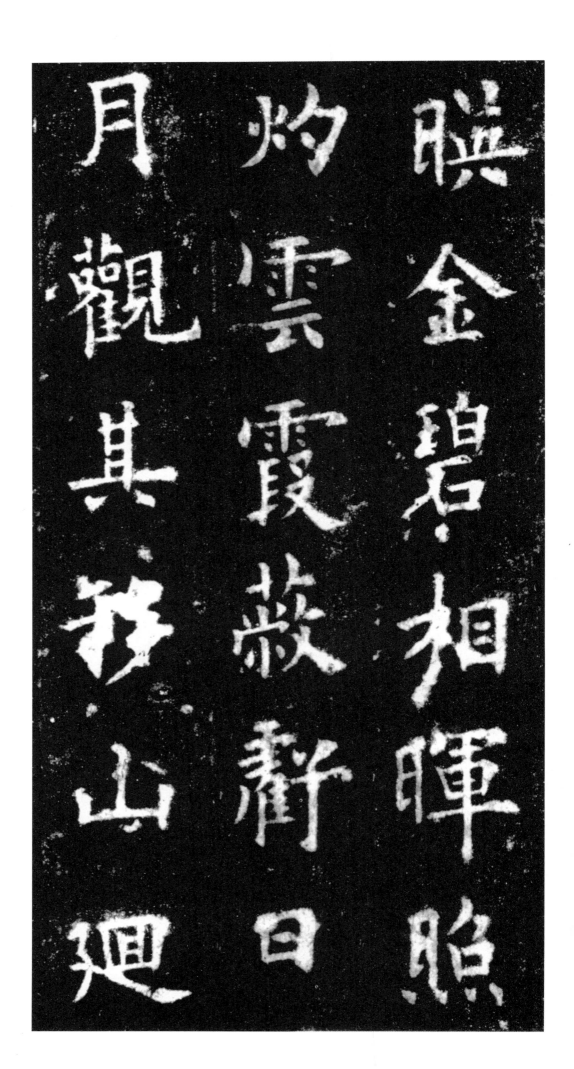

映金碧相暉照
灼雲霞蔽亏日
月觀其移山廻

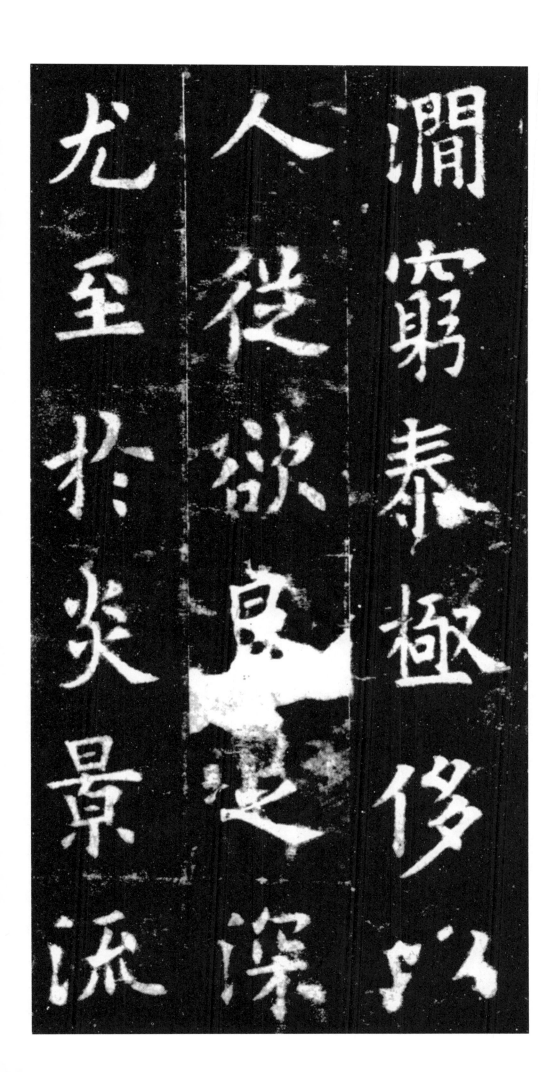

涧穷泰极侈以
人从欲良足深
尤至于炎景流

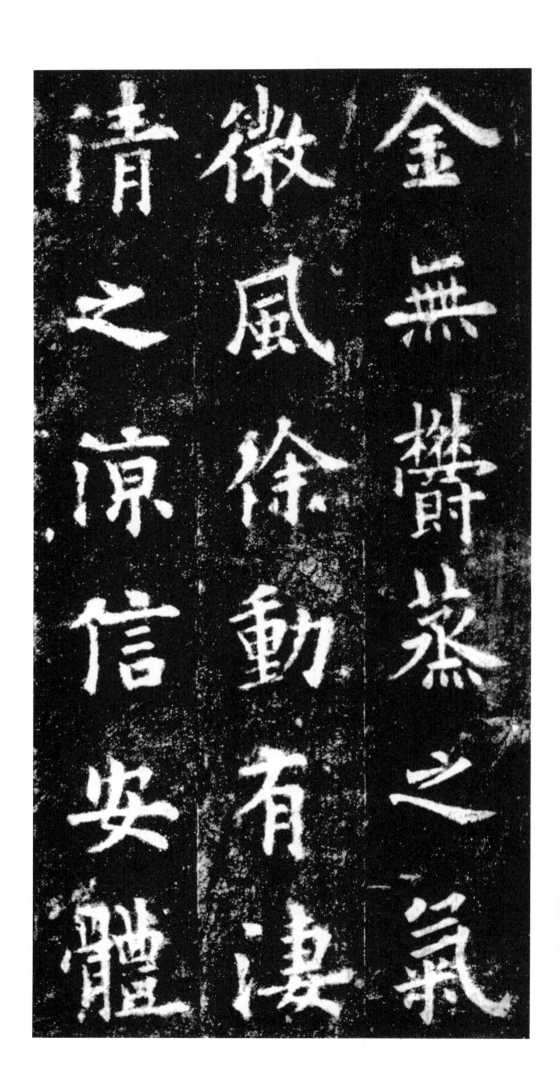

金无郁蒸之气
微风徐动有凄
清之凉信安体

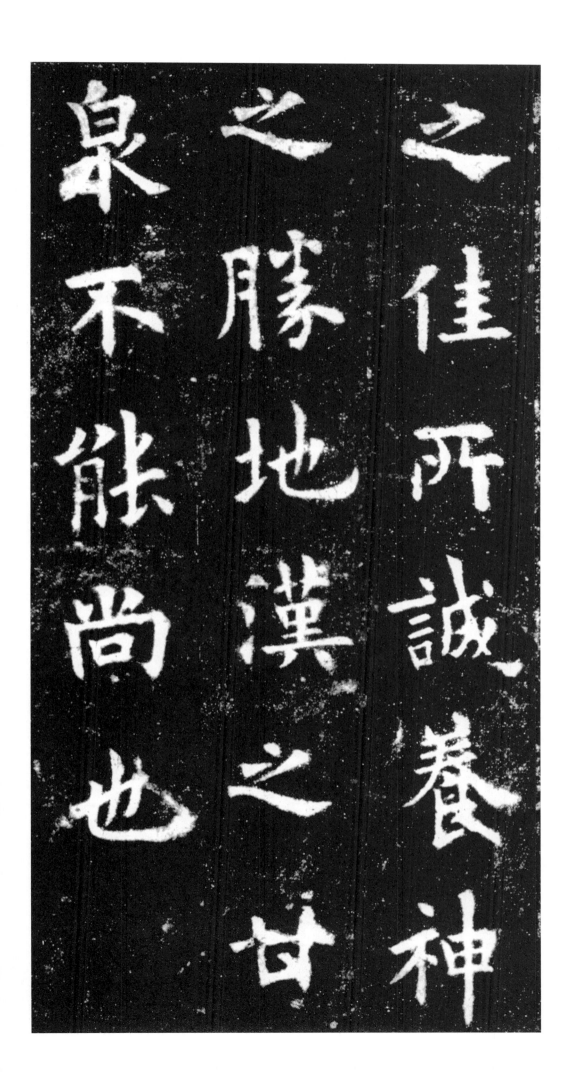

之佳所誠養神之勝地漢之甘泉不能尚也

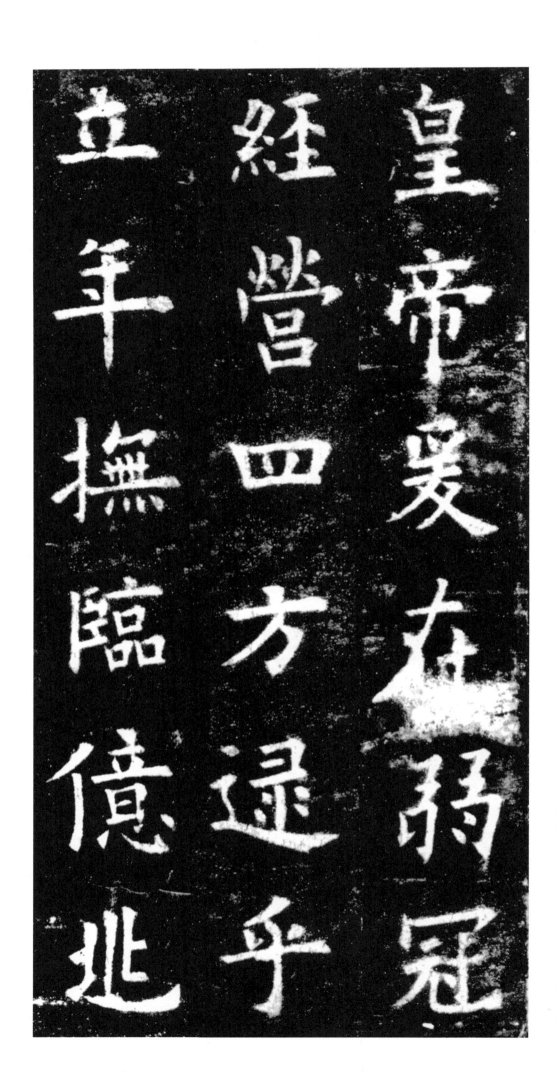

始以武功壹海
内终以文德怀
远人东越青丘

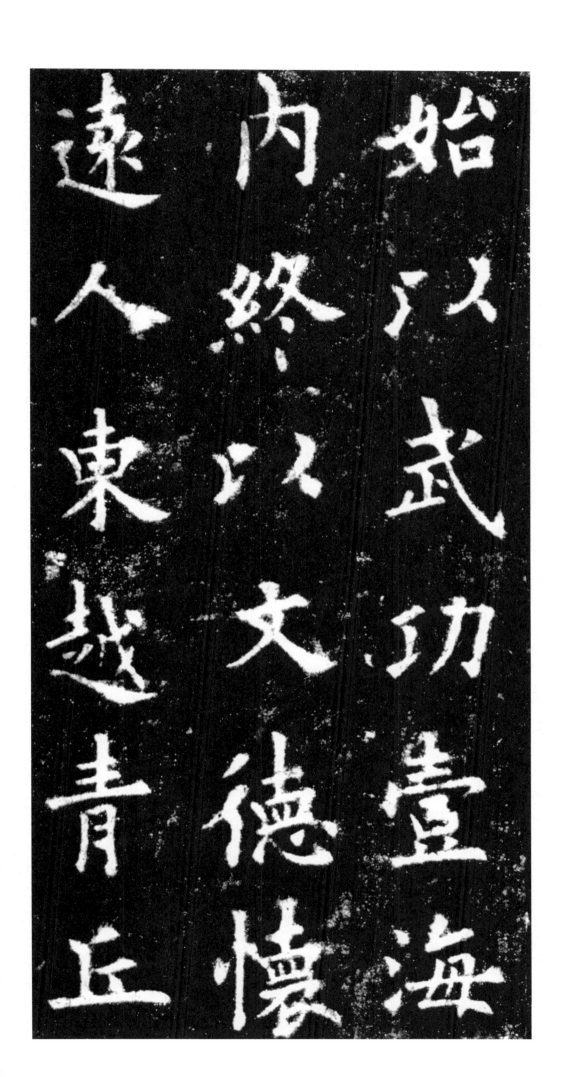

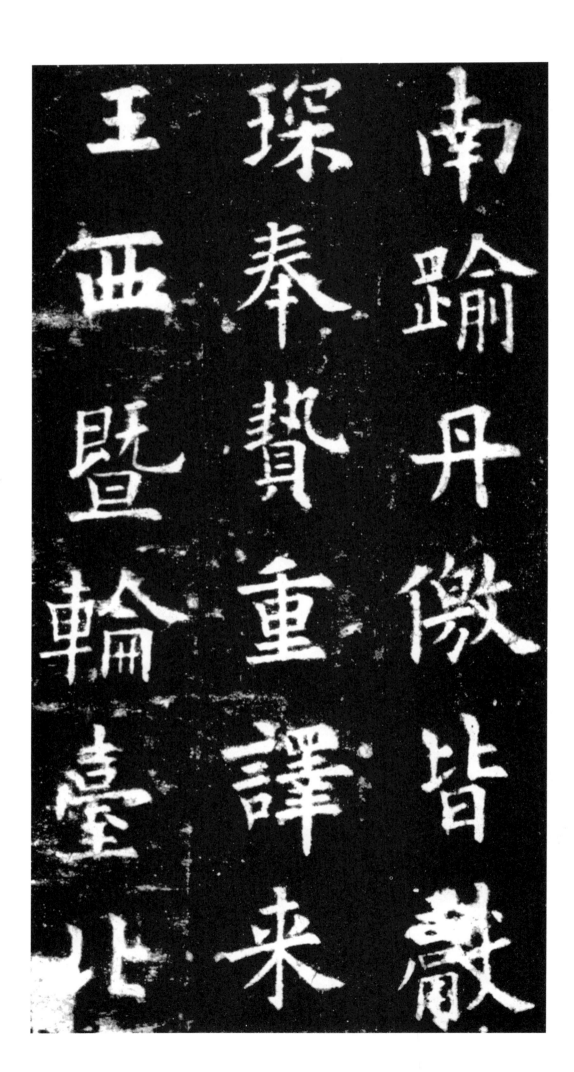

拒玄阙并地列
州县人充编户
气淑年和迩安

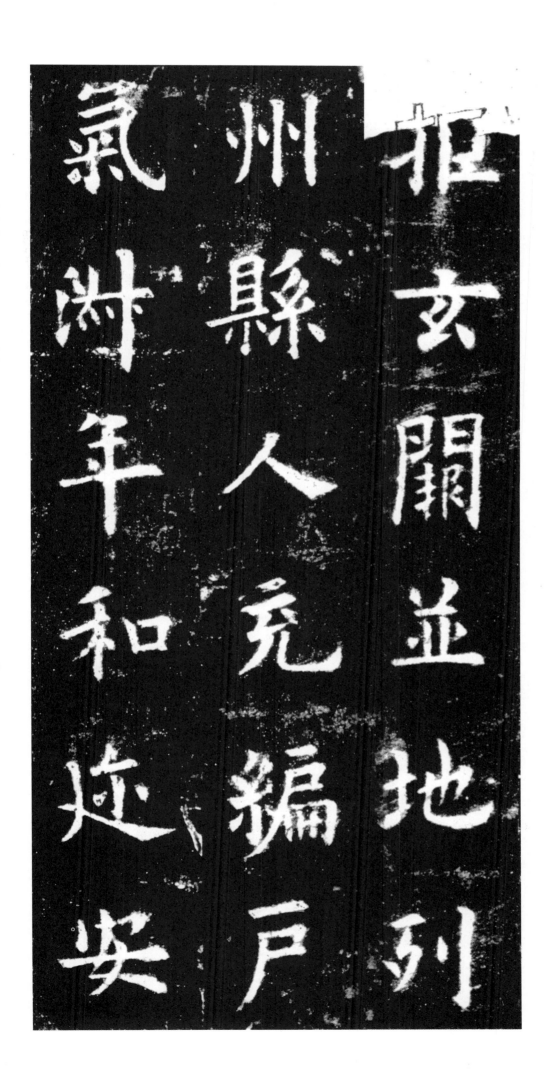

拒玄闕並地列
州縣人充兄編戶
氣淑年和迩安

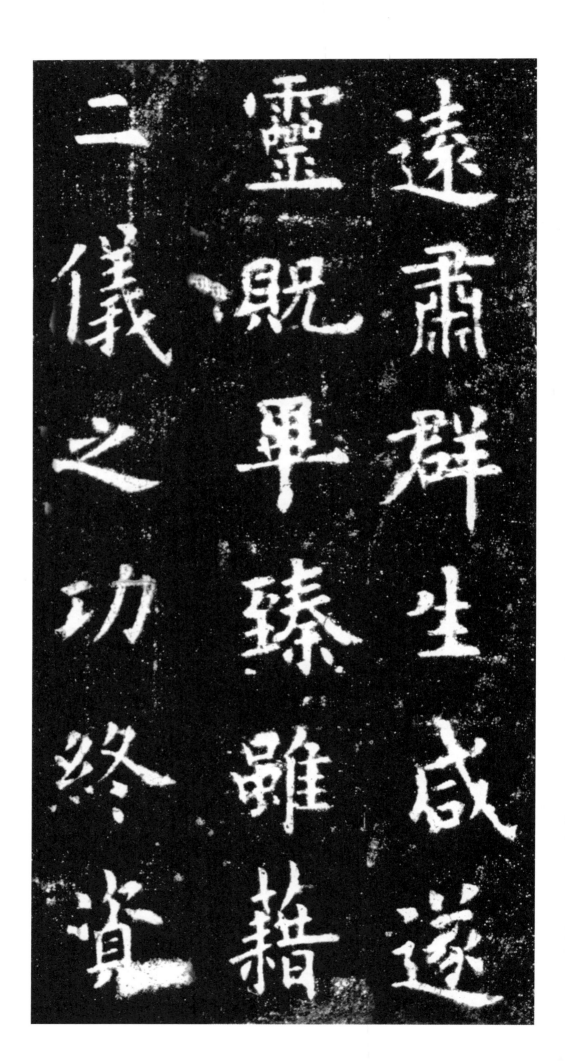

一人之虑遗身
利物栉风沐雨
百姓为心忧劳

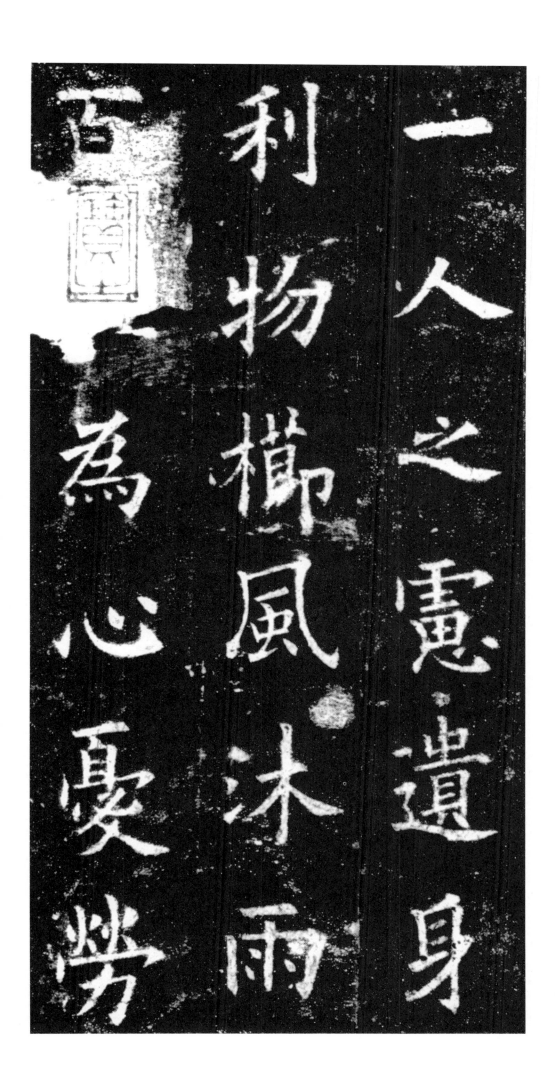

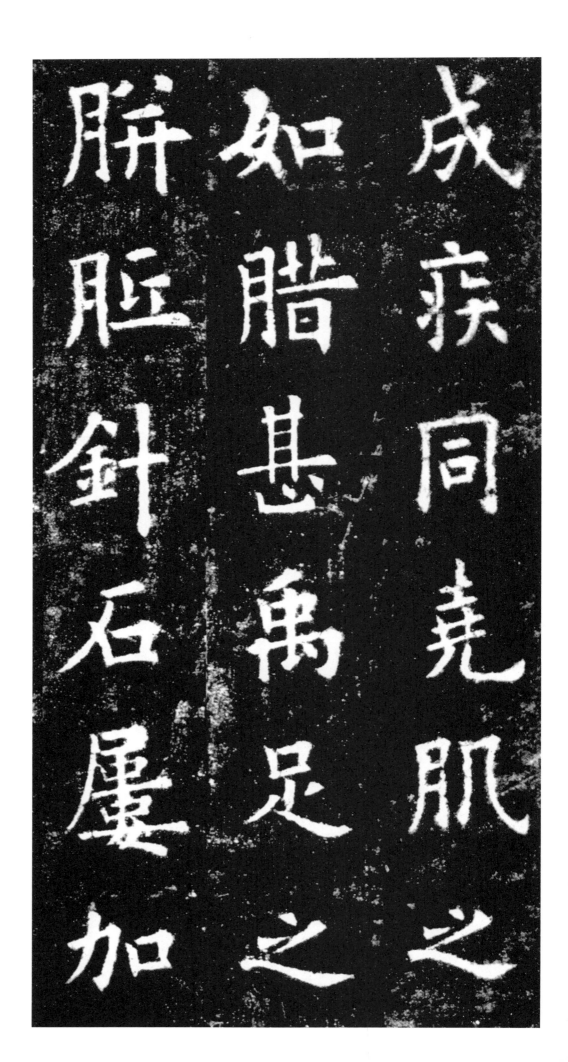

成疾同尧肌之
如腊甚禹足之
胼胝针石屡加

朕理犹滞爰居
京室每弊炎暑
群下请建离宫

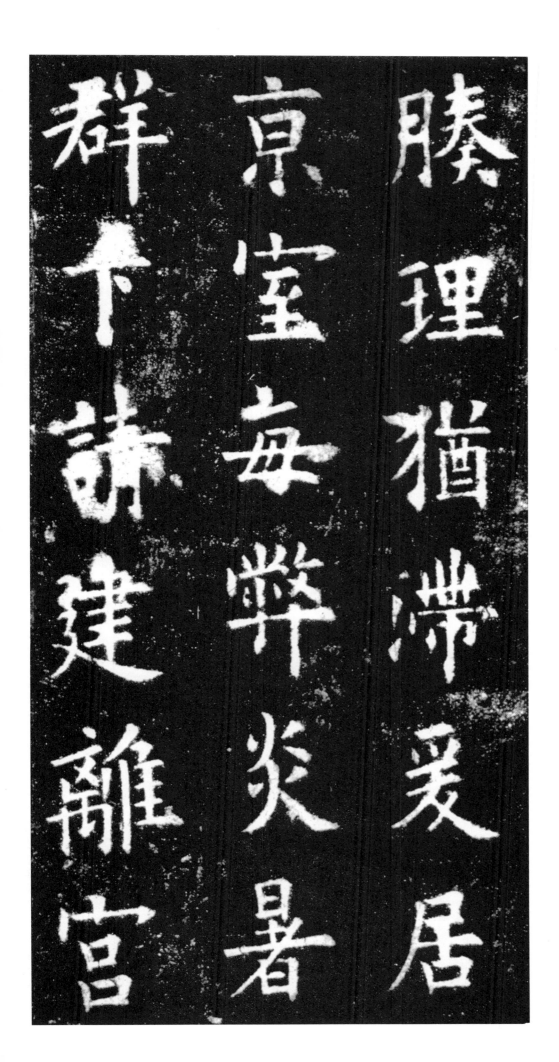

庶可怡神养性
圣上爱一夫之
力惜十家之产

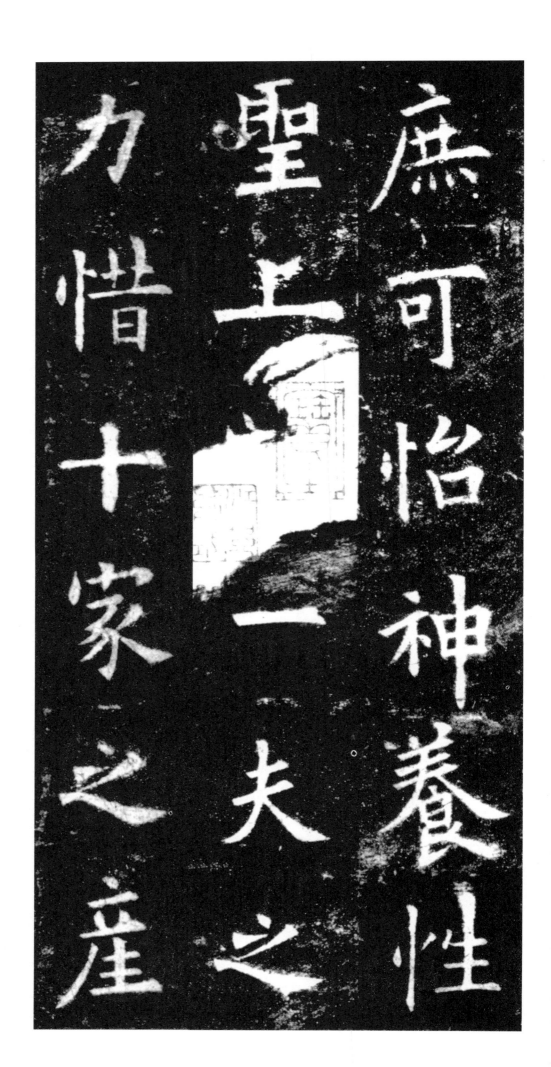

深闭固拒未肯
俯从以为随氏
旧宫营于曩代

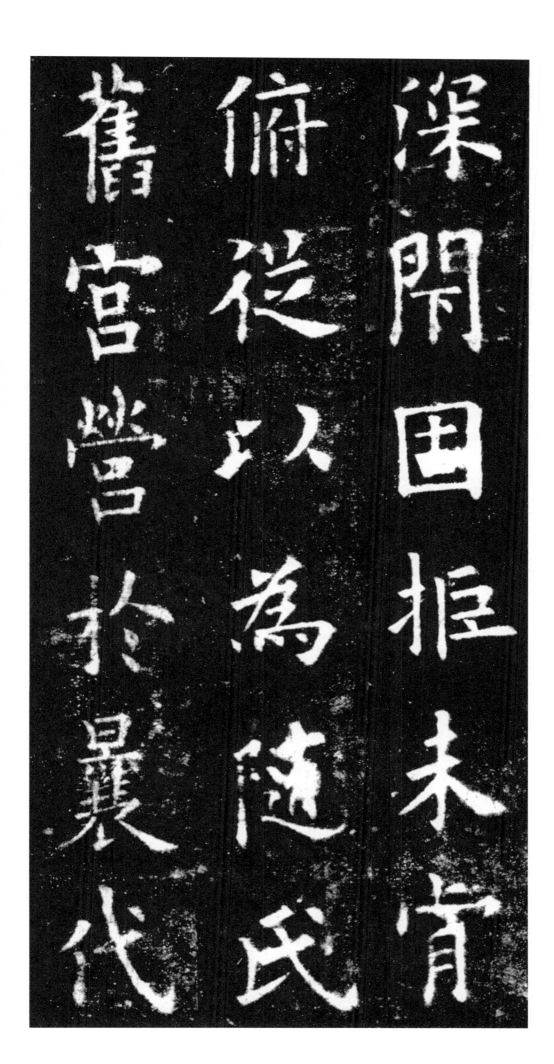

深閉固拒未肯
俯從以為隨氏
舊宮營於曩代

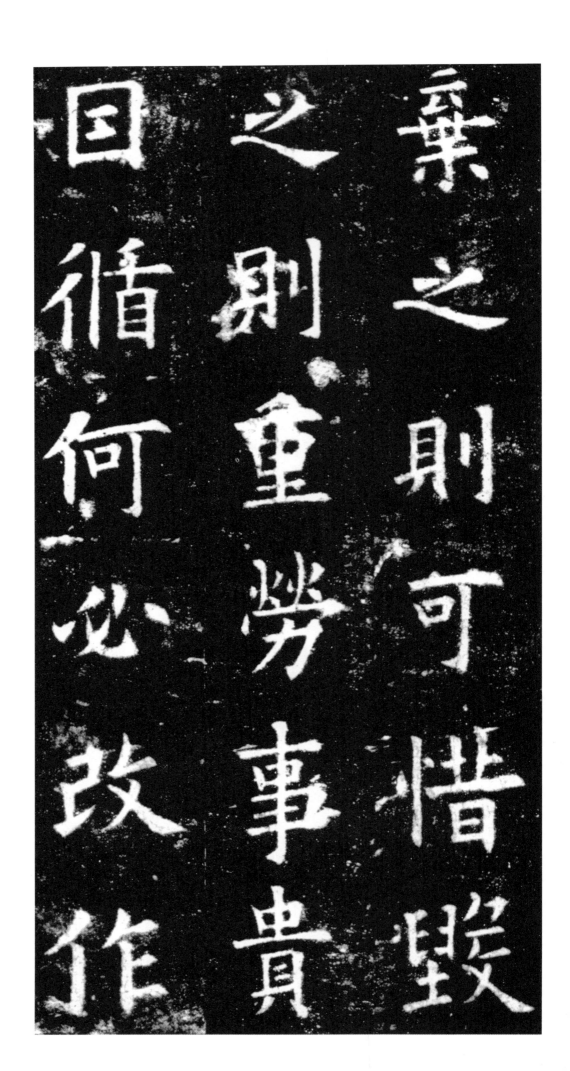

于是斫雕为朴
损之又损去其
泰甚葺其颓坏

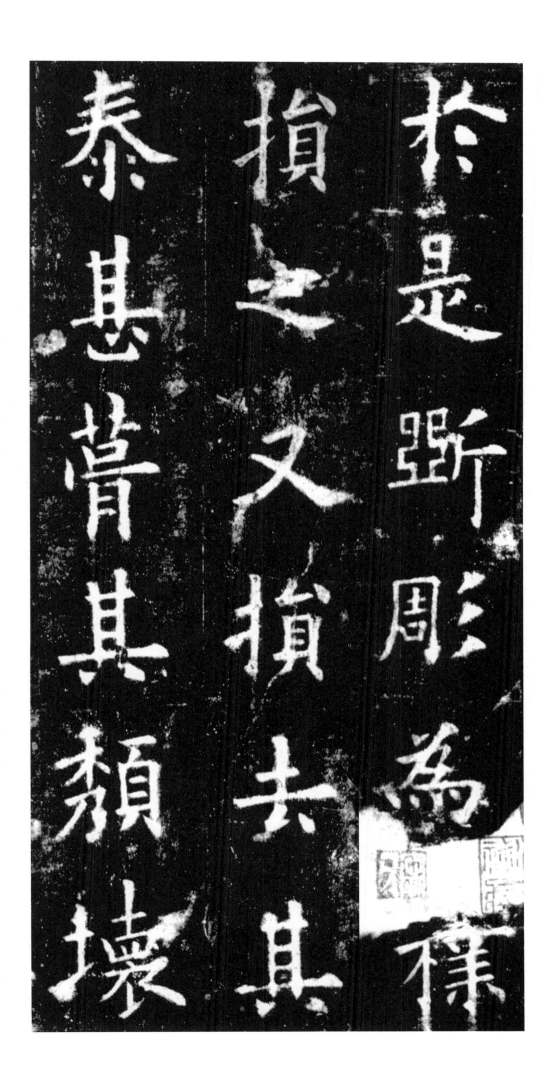

杂丹墀以沙砾
间粉壁以涂泥
玉砌接于土阶

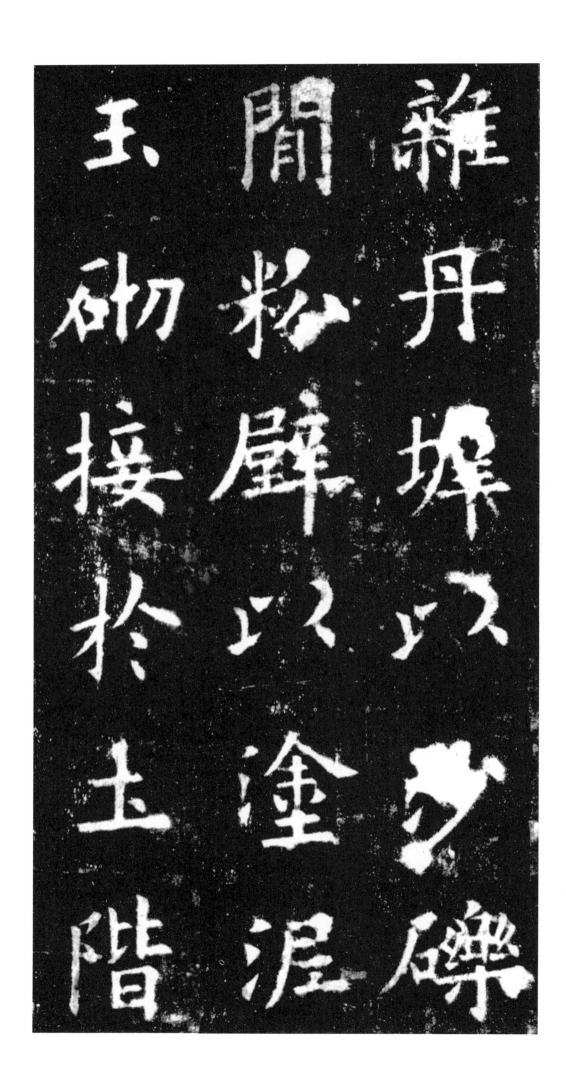

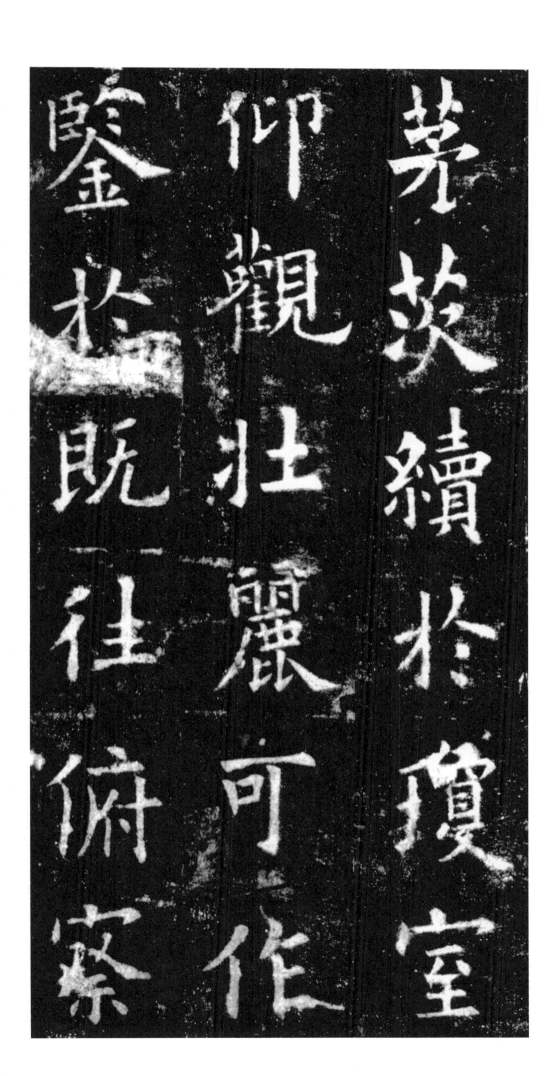

茅茨续于琼室
仰观壮丽可作
鉴于既往俯察

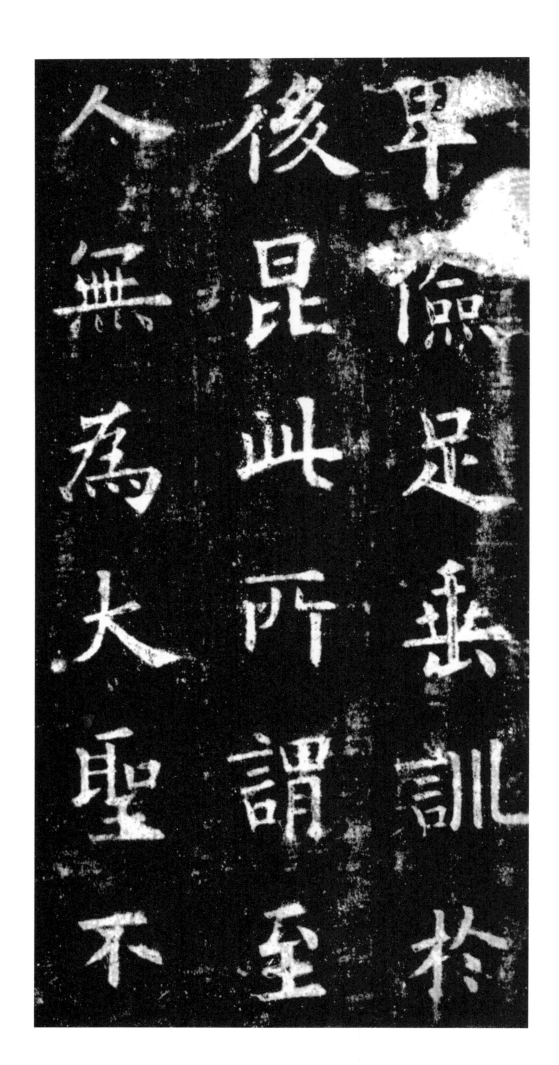

卑俭足垂訓於

後昆此所謂至

人無為大聖不

作彼竭其力我
享其功者也然
昔之池沼咸引

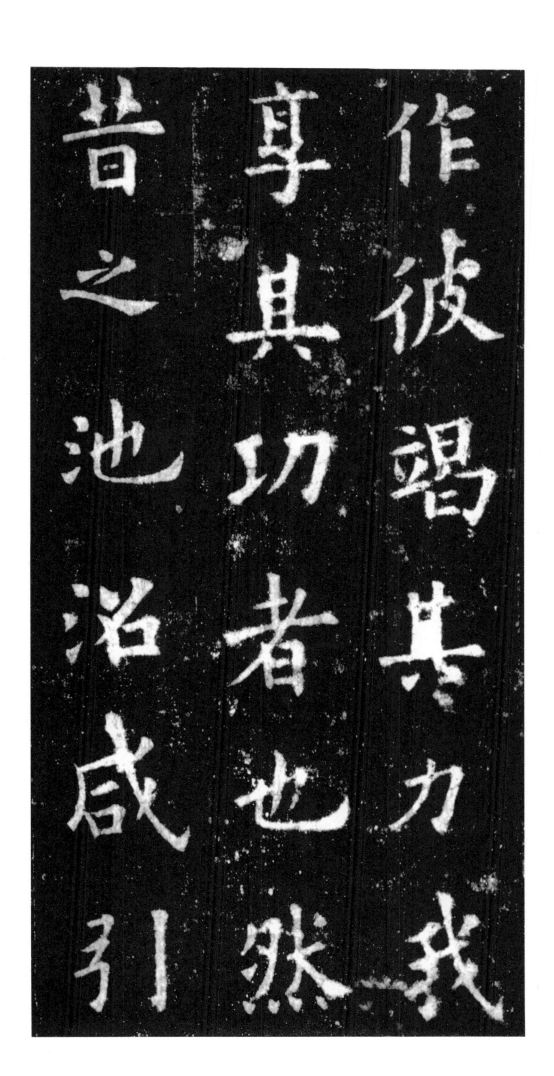

谷涧宫城之内
本乏水源求而
无之在乎一物

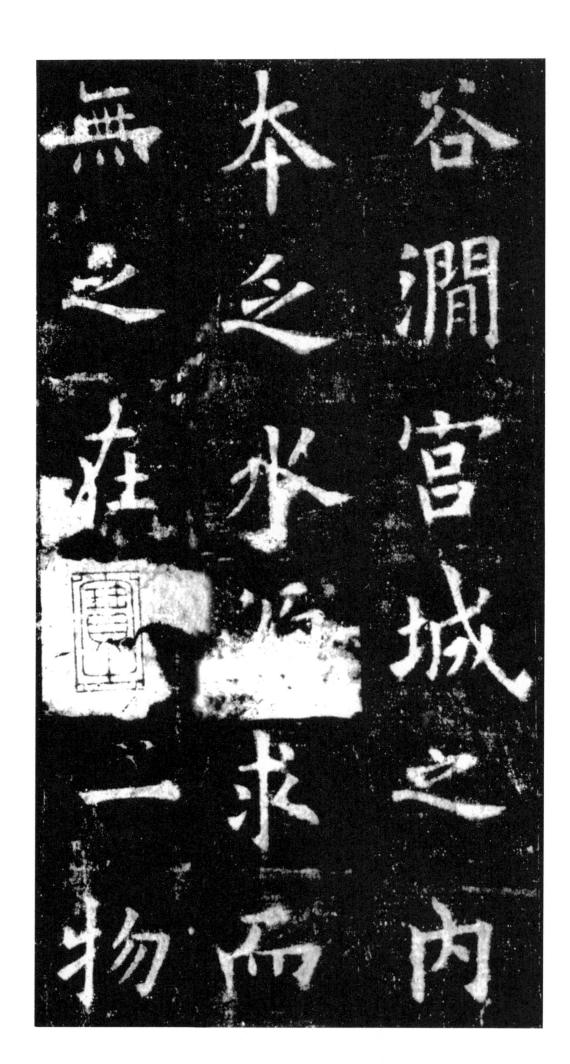

既非人力所致
圣心怀之不忘
粤以四月甲申

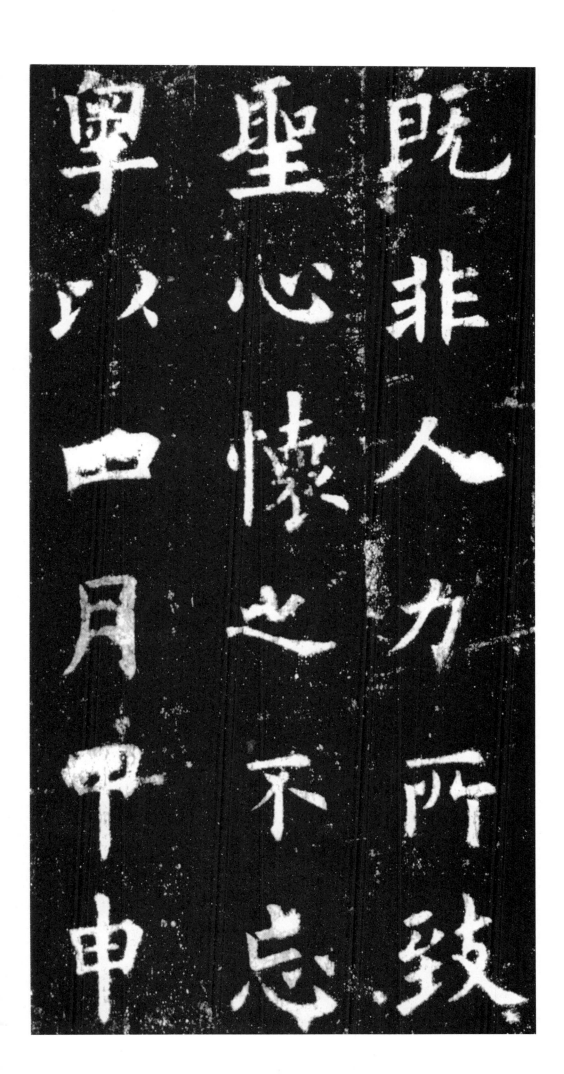

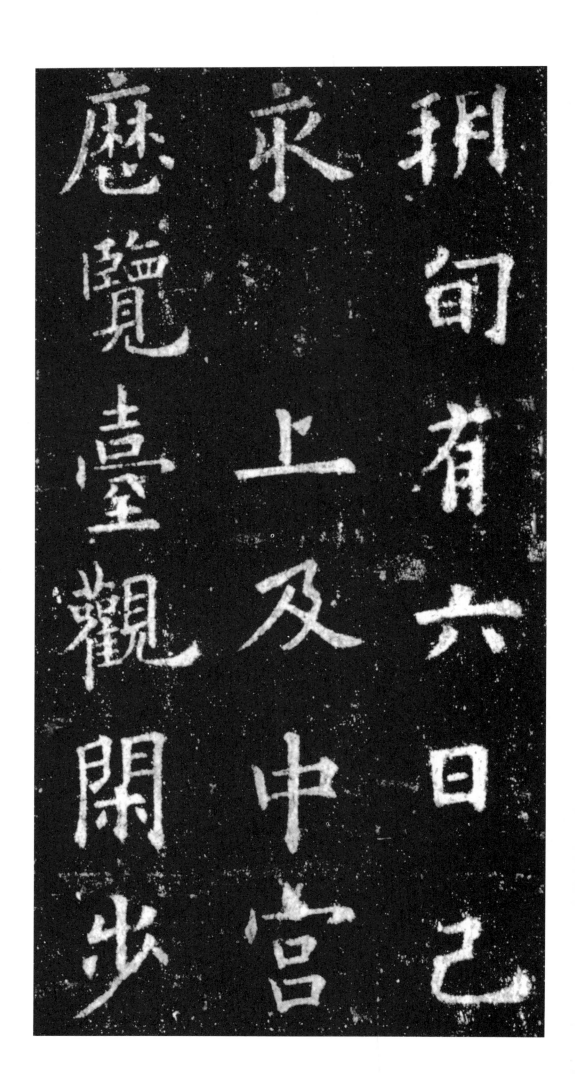

西城之阴踌躇
高阁之下俯察
厥土微觉有润

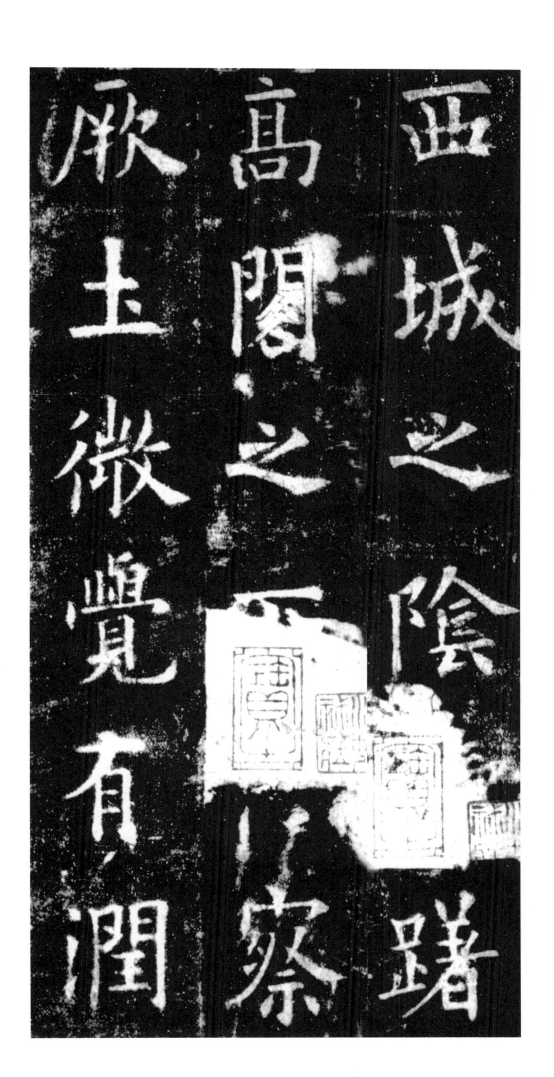

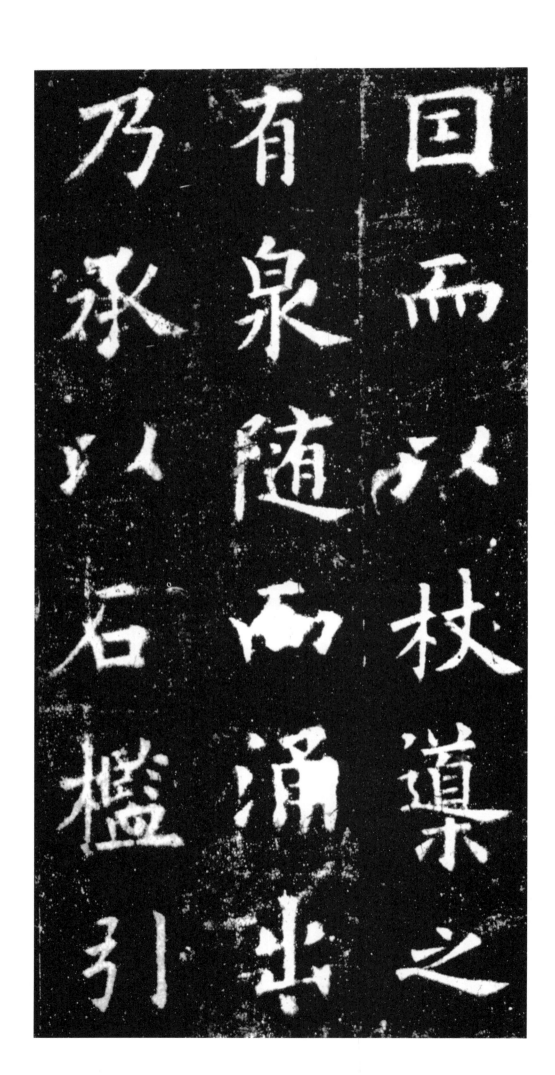

因而以杖导之
有泉随而涌出
乃承以石槛引

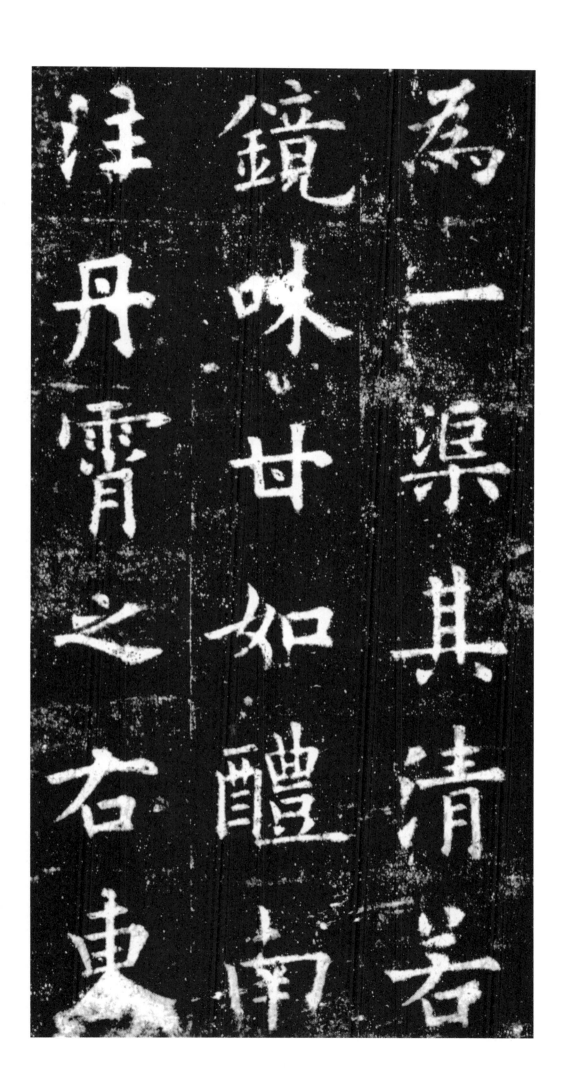

为一渠其清若
镜味甘如醴南
注丹霄之右东

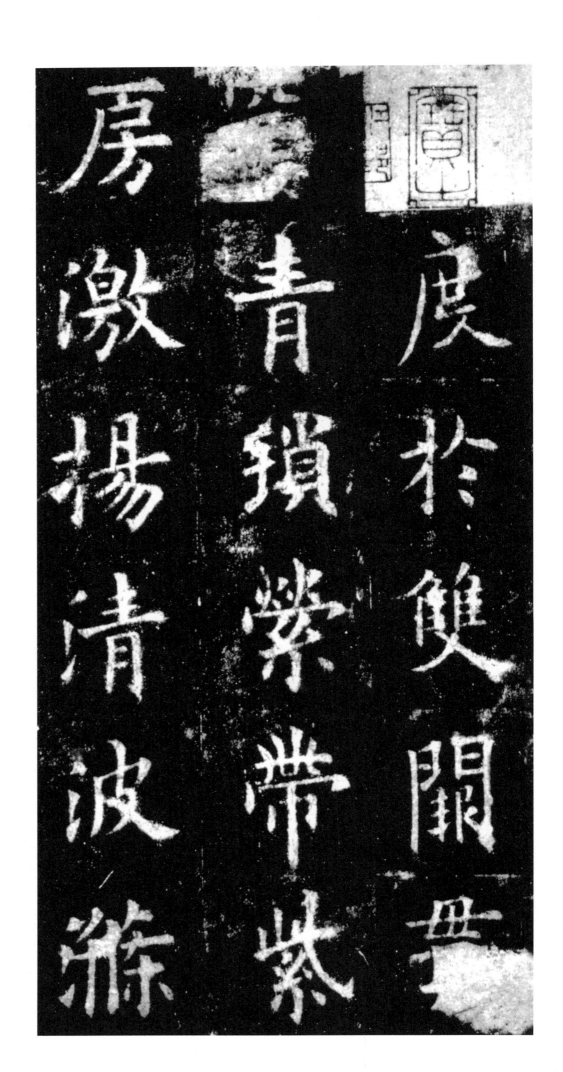

荡瑕秽可以导
养正性可以澄
莹心神鉴映群

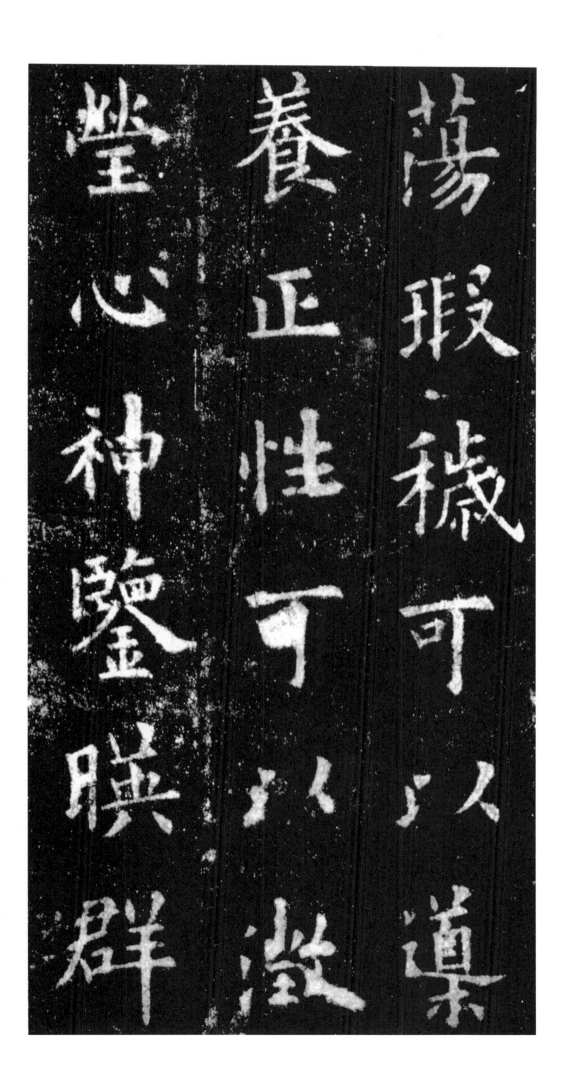

唯乾象之精盖
亦坤灵之宝谨
案礼纬云王者

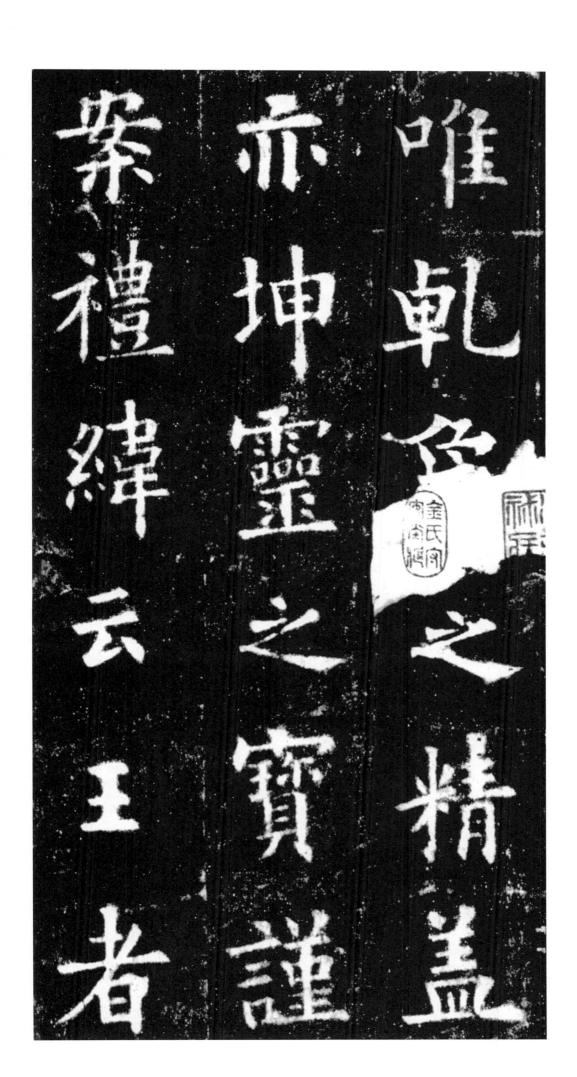

唯乾象之精盖
亦坤靈之寶謹
案禮緯云王者

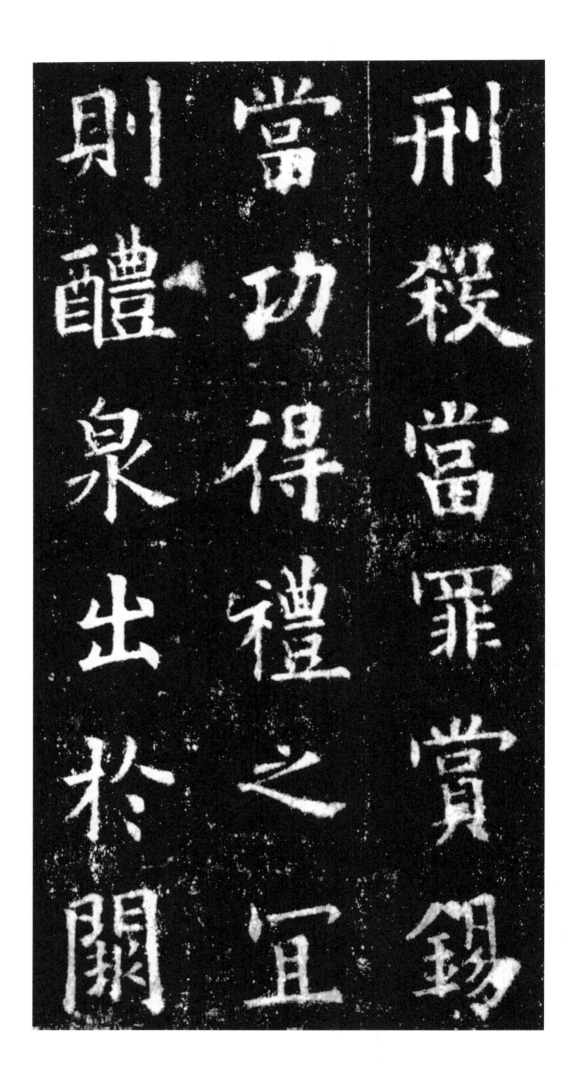

刑殺當罪賞錫

當功得禮之宜

則醴泉出於闕

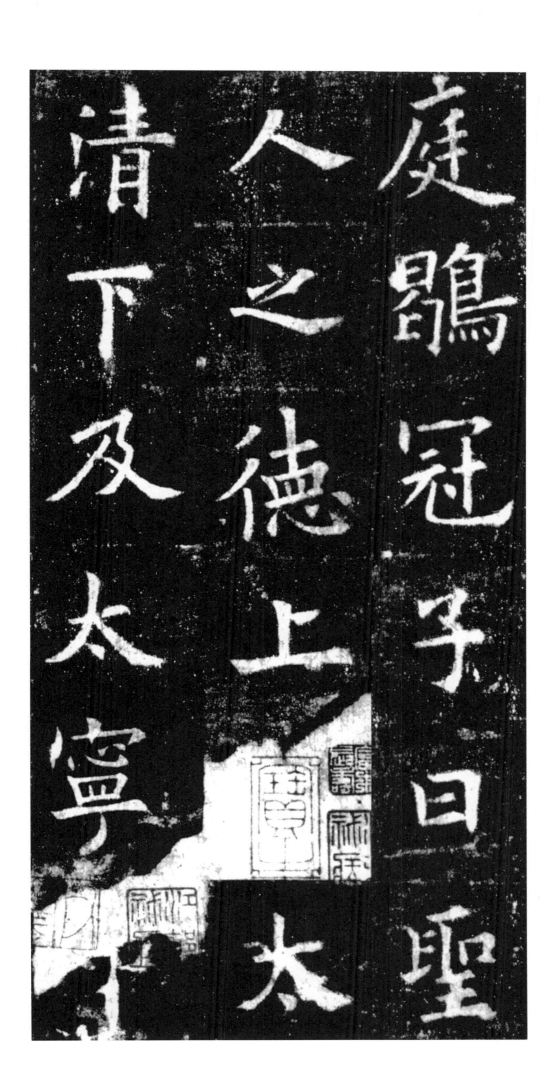

及萬靈則醴泉

出瑞應圖曰王

者純和飲食不

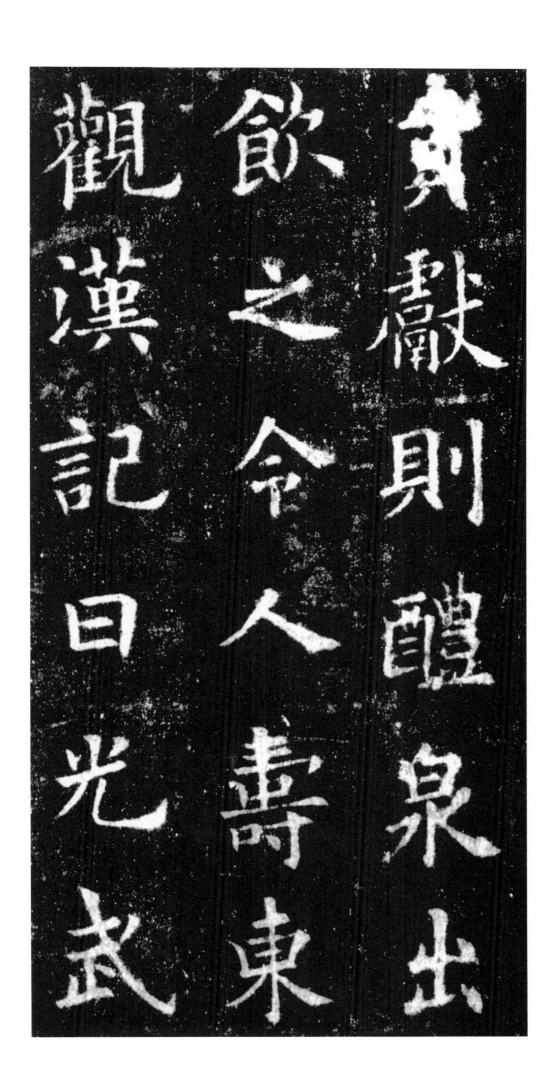

贡獻則醴泉出
飲之令人壽東
觀漢記曰光武

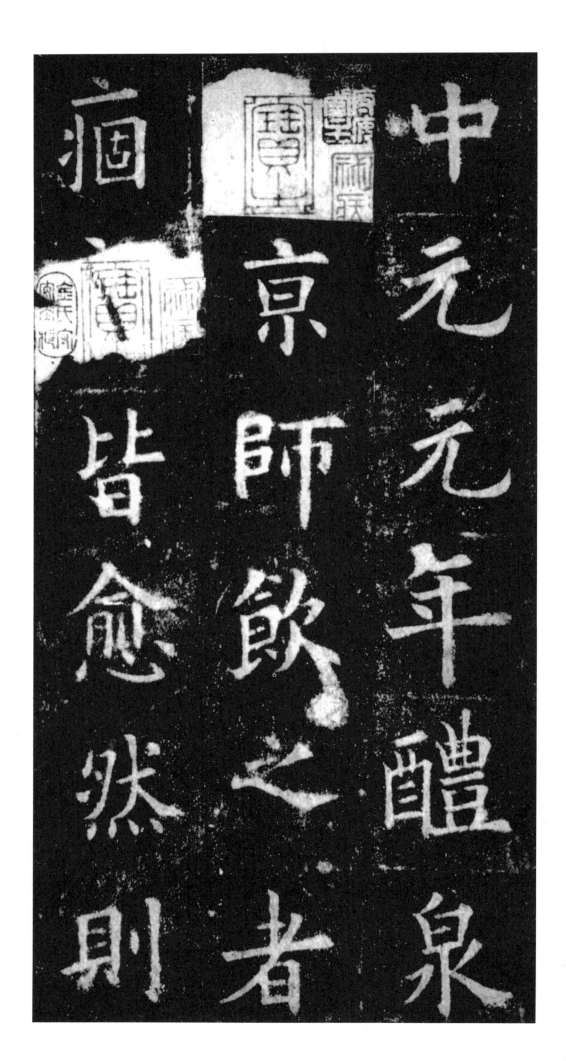

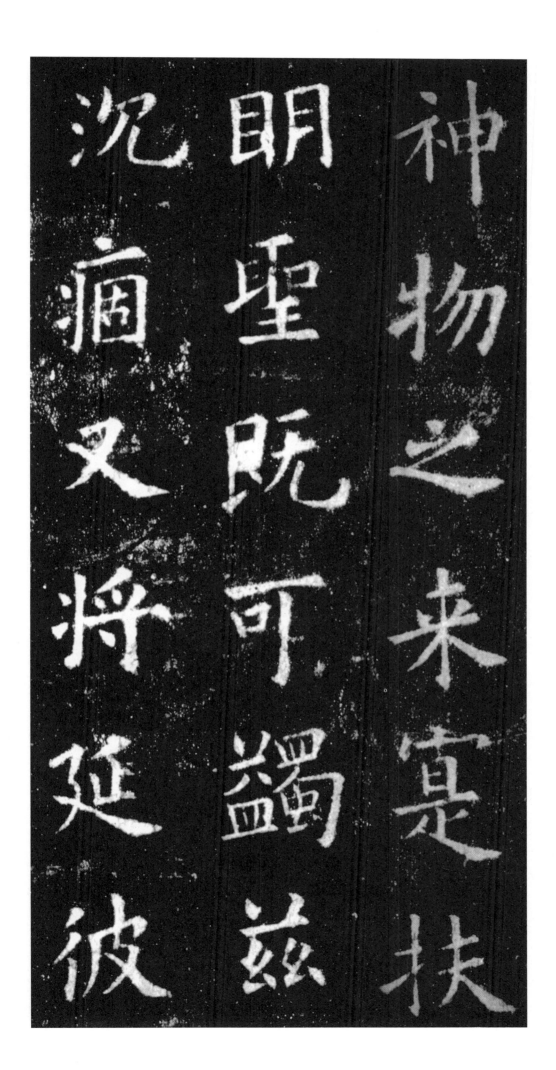

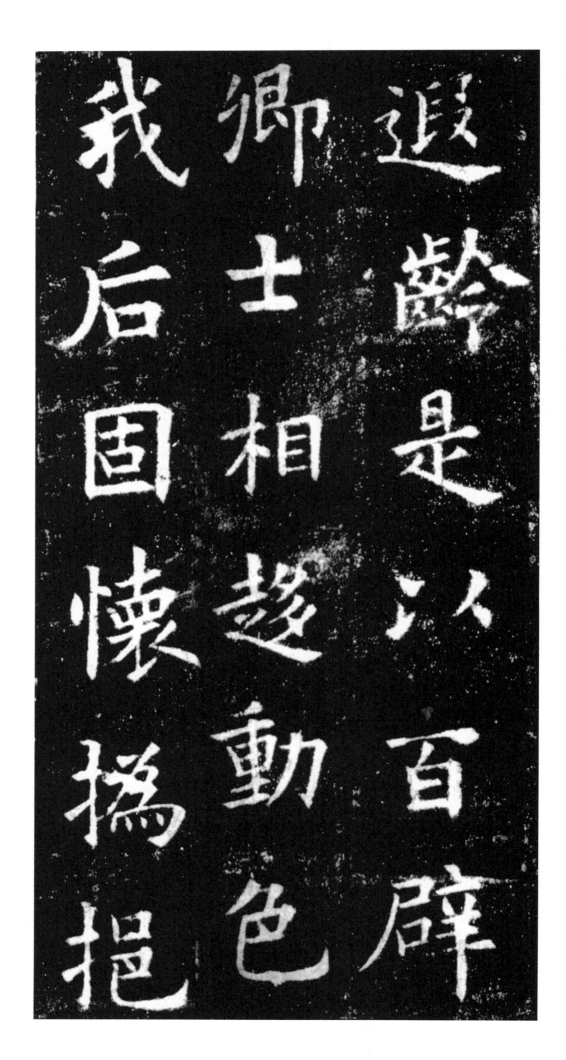

遐龄是以百辟
卿士相趋动色
我后固怀扬抴

推而弗有虽休
勿休不徒闻于
往昔以祥为惧

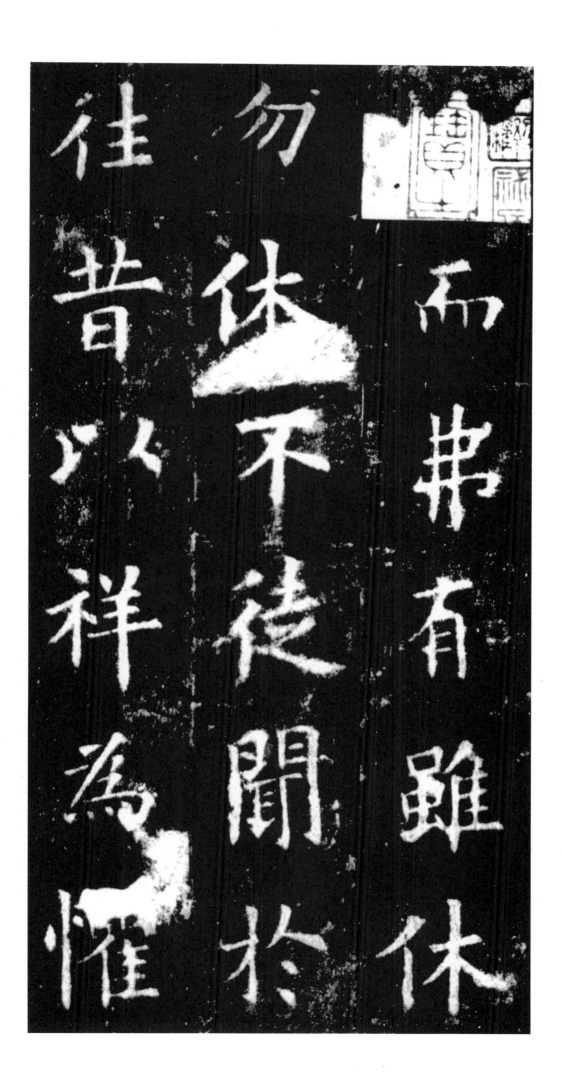

实取验于当今
斯乃　上帝玄
符　天子令德

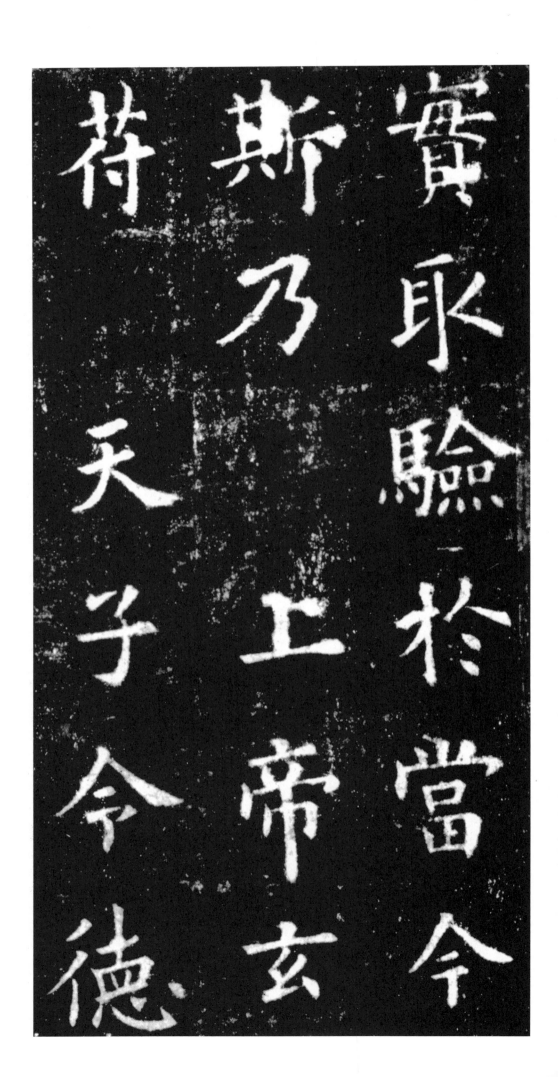

寶取驗於當今
斯乃上帝玄
符天子令德

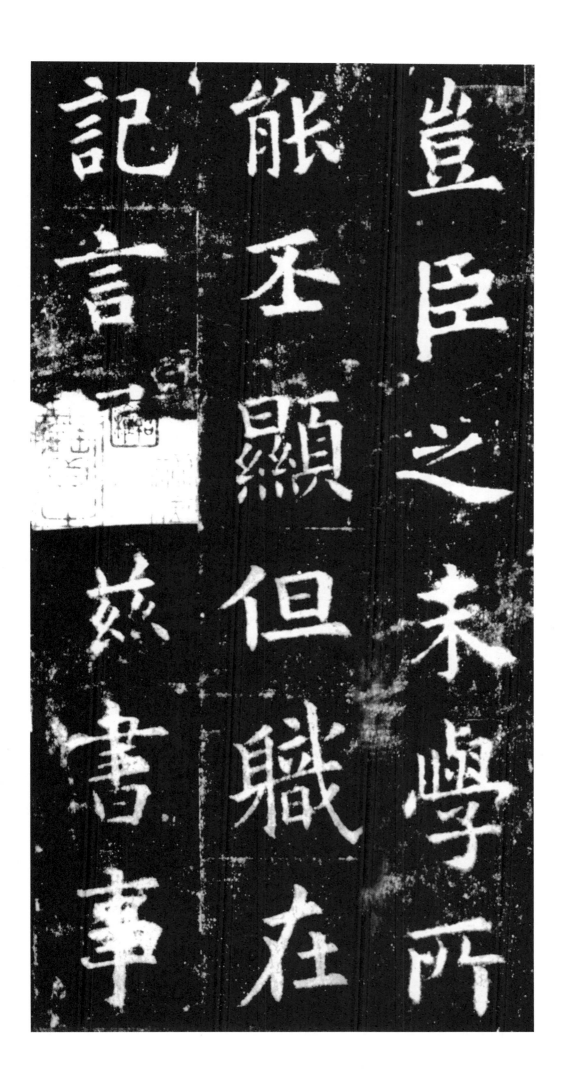

岂臣之末学所
能丕显但职在
记言属兹书事

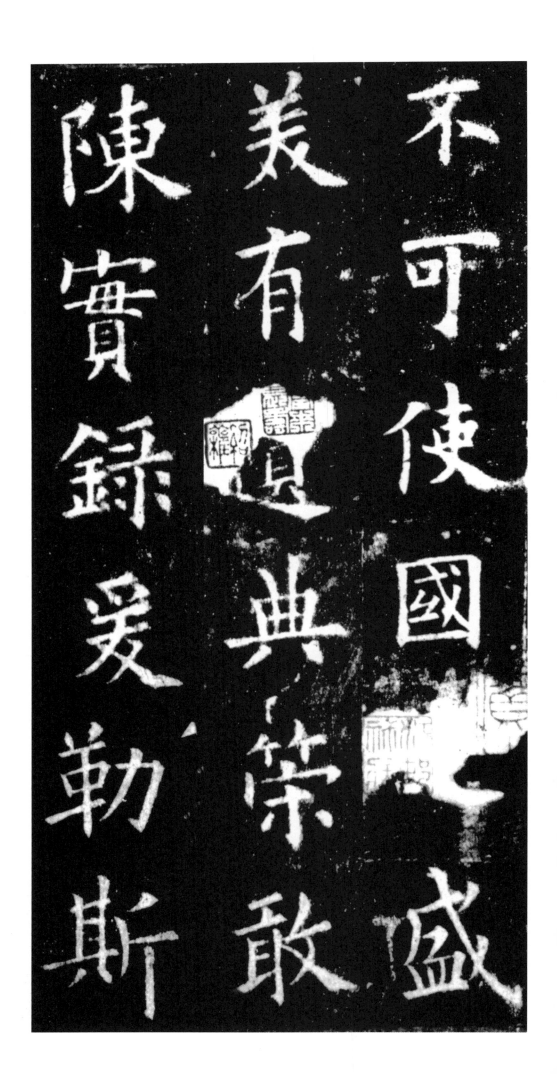

铭其词曰　惟
皇抚运奄壹寰
宇千载膺期万

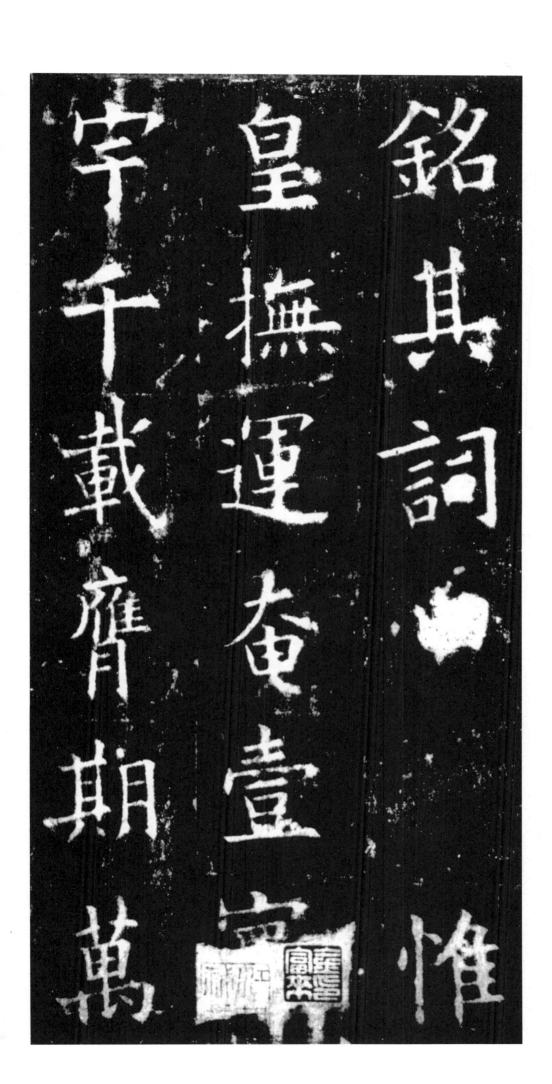

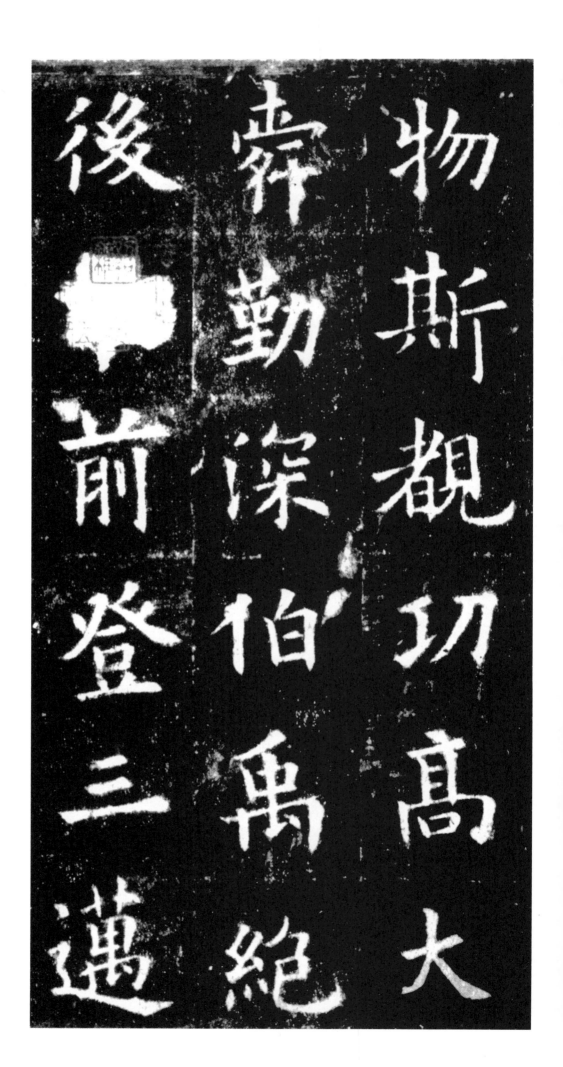

物斯觀切高大

舜勤深伯禹絕

後前登三邁

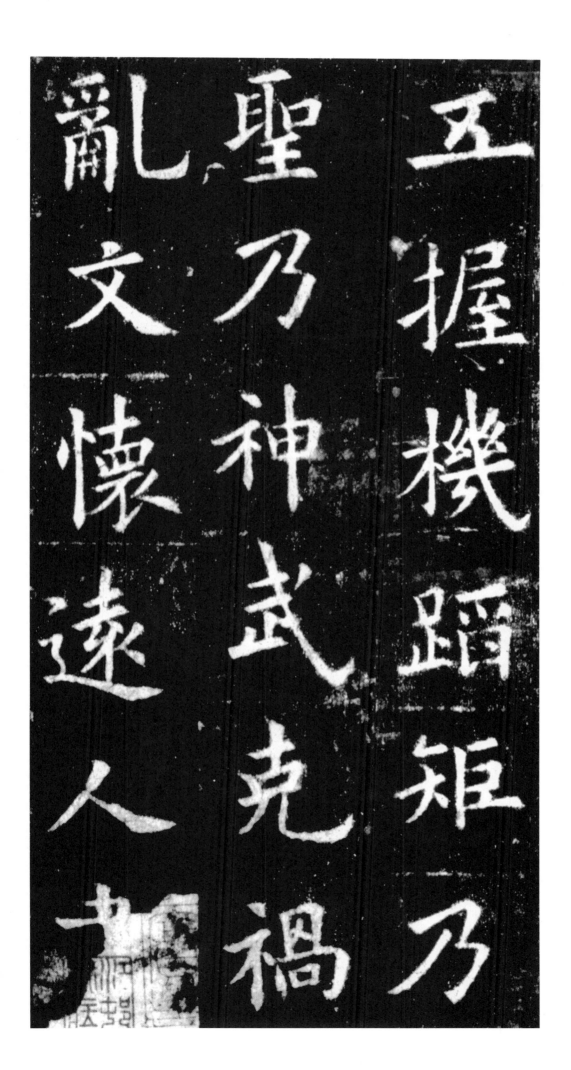

契未纪开辟不
臣冠冕并袭琛
贽咸陈大道无

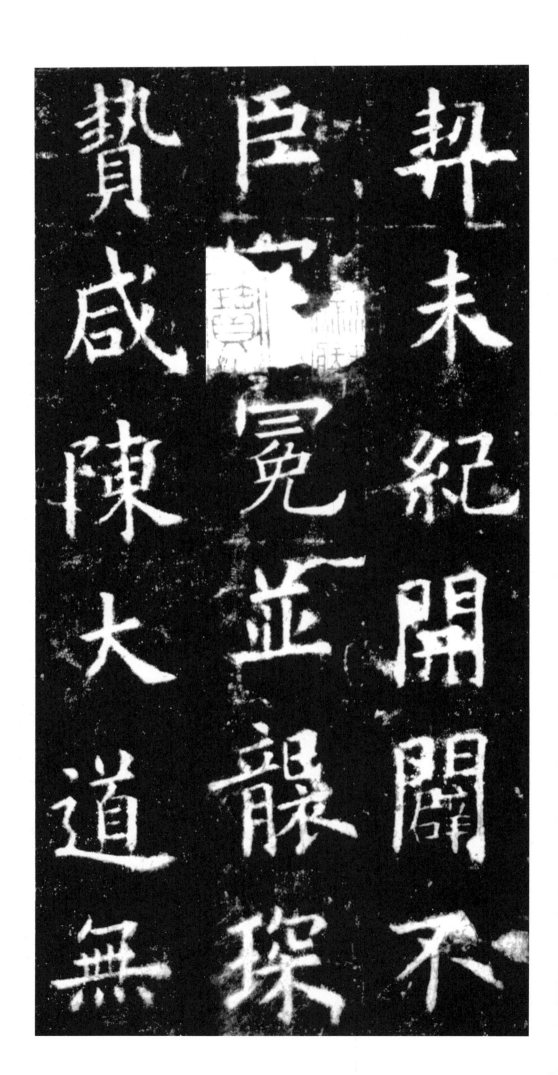

名上德不德玄
功潜运几深莫
测凿井而饮耕

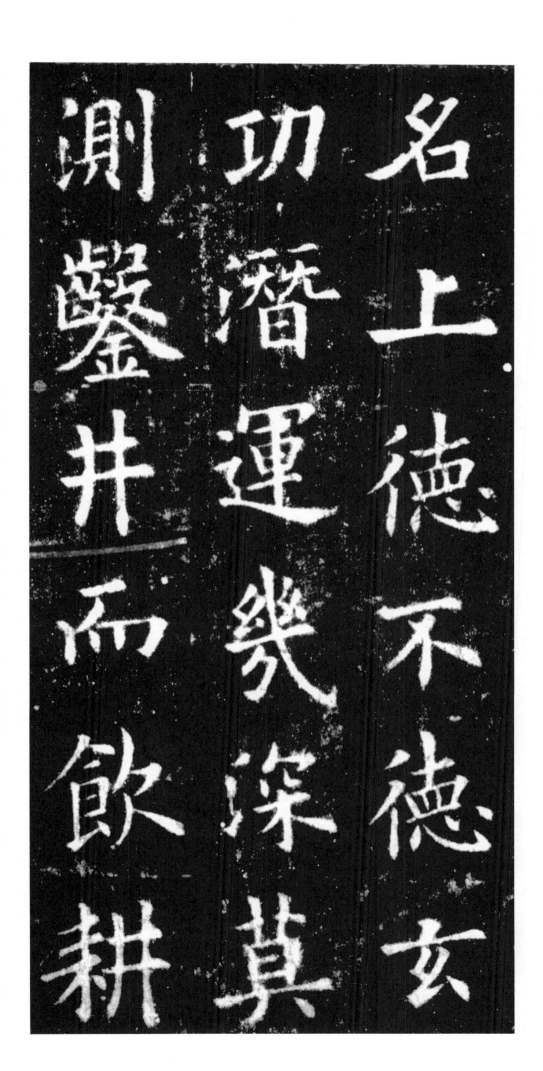

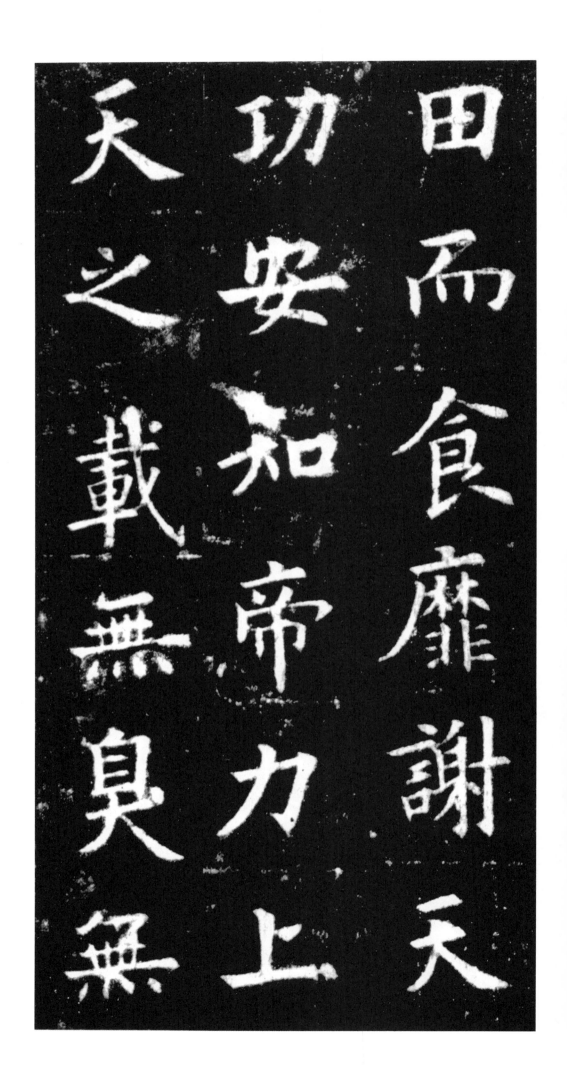

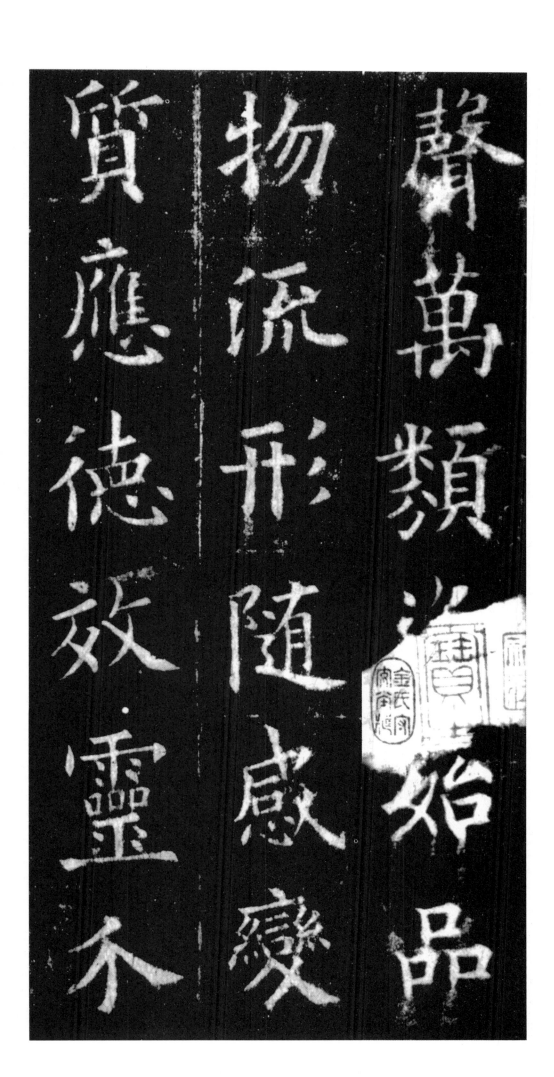

声萬類滋始品
物流形隨感變
質應德效靈不

焉如響赫赫明
明雜沓景福葳
蕤繁祉雲氏龍

官龟图凤纪日
含五色乌呈三
趾颂不辍工笔

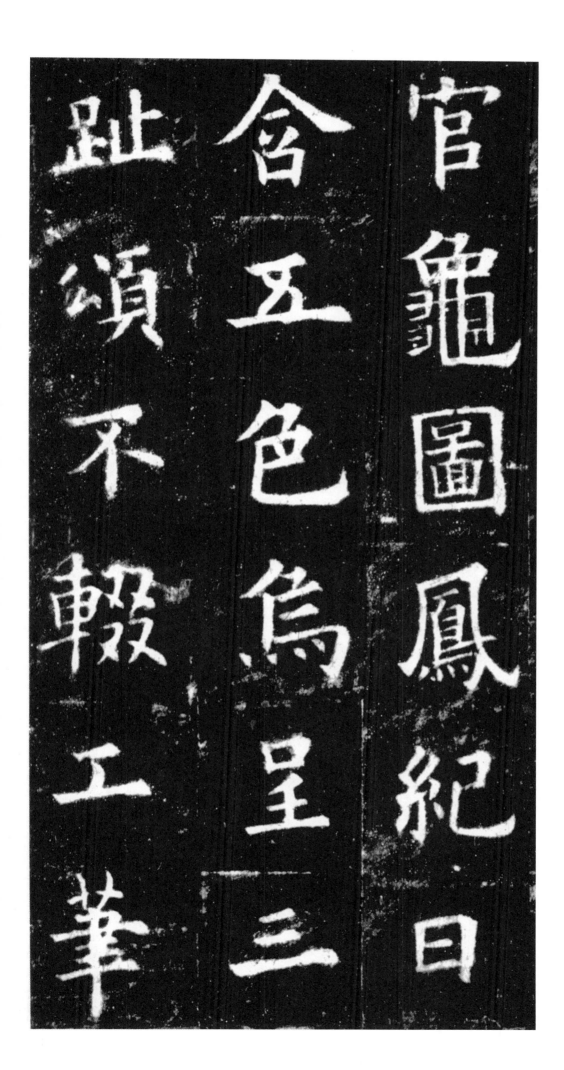

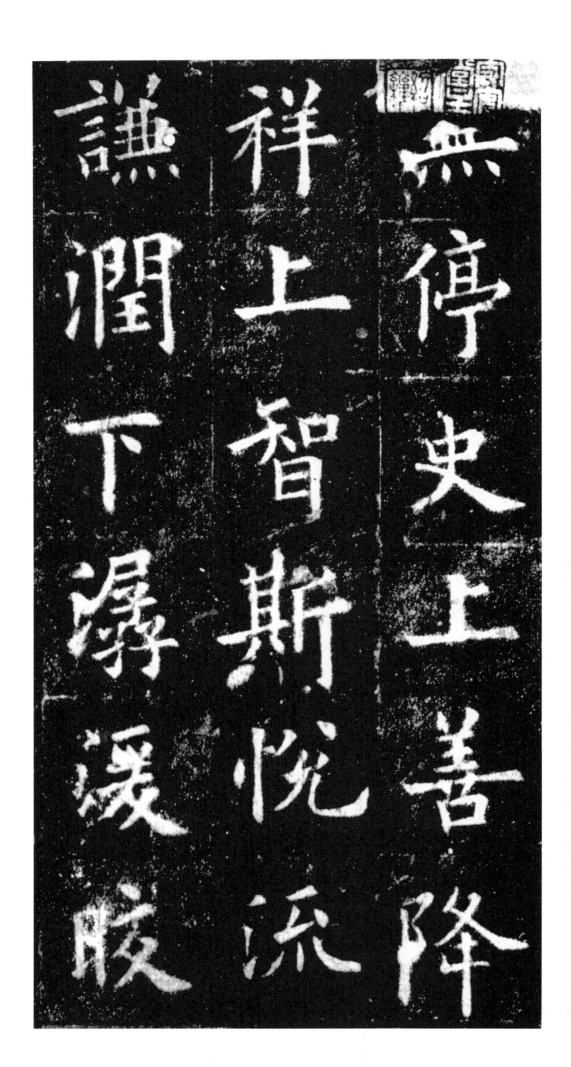

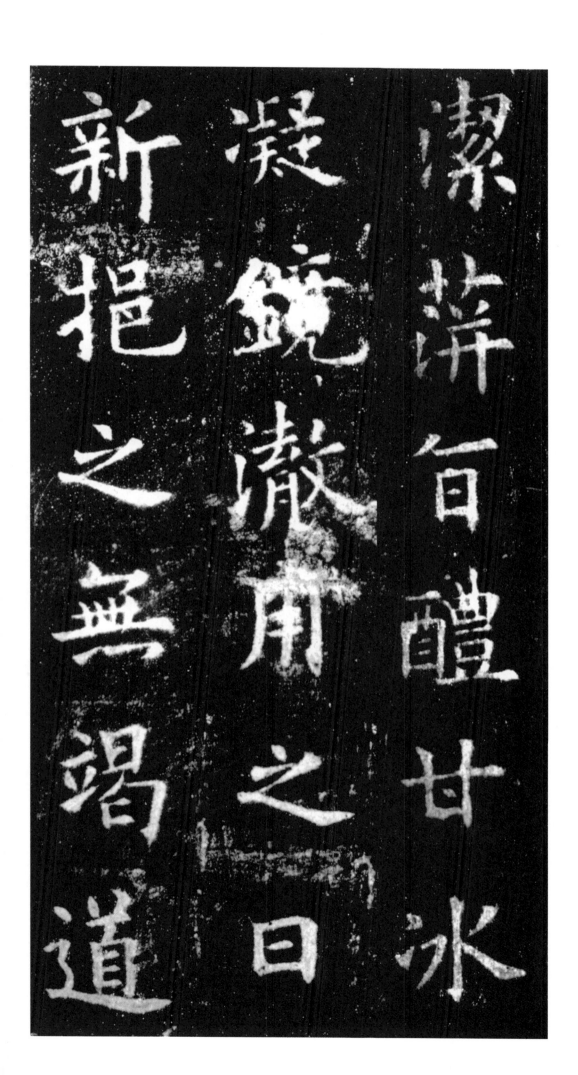

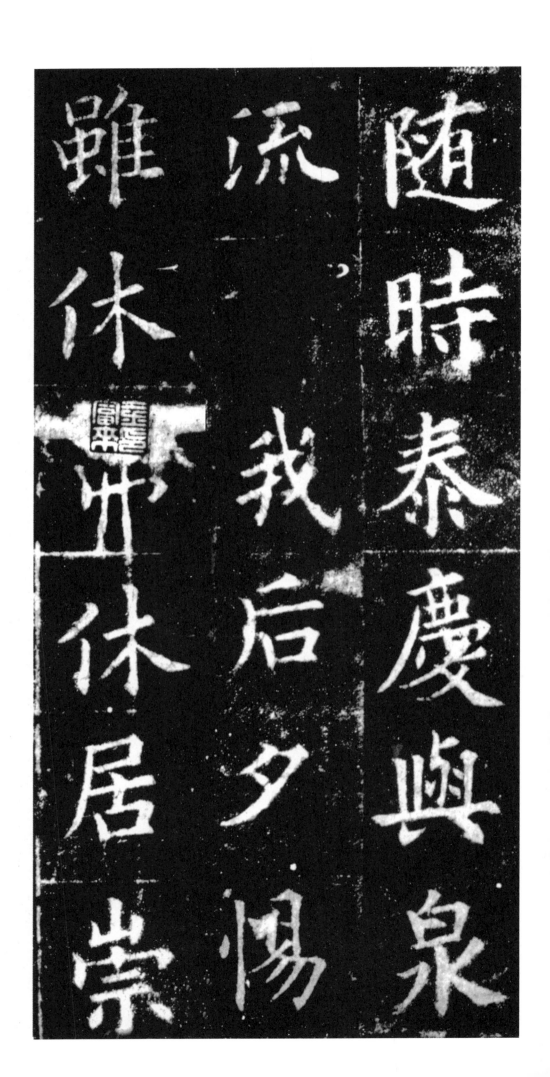

茅宇乐不般游
黄屋非贵天下
为忧人玩其华

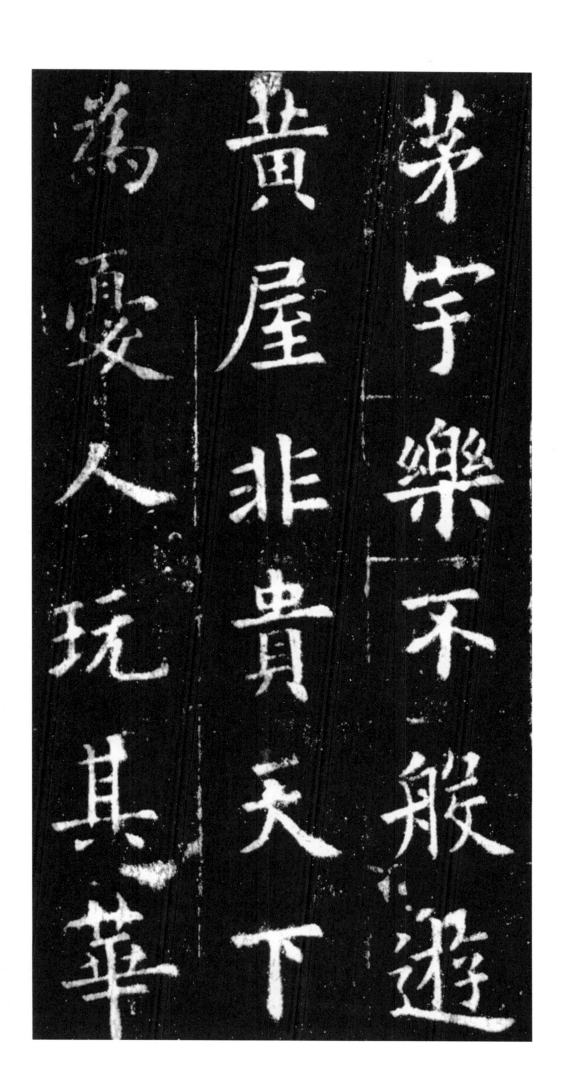

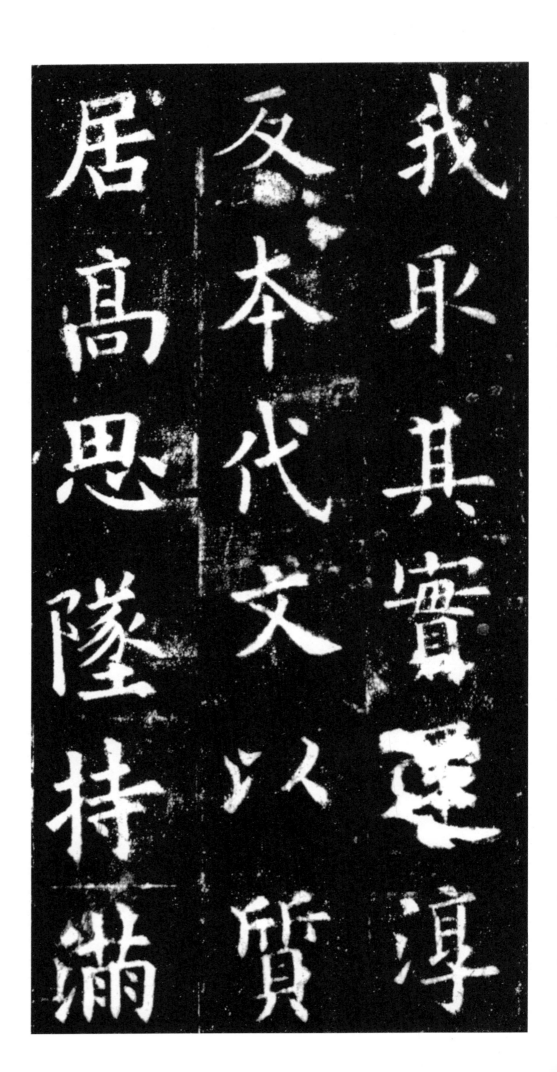

我取其實還淳
及本代文以
質
居高思
隊持
滿

戒溢念兹在兹
永保贞吉
兼太子率更

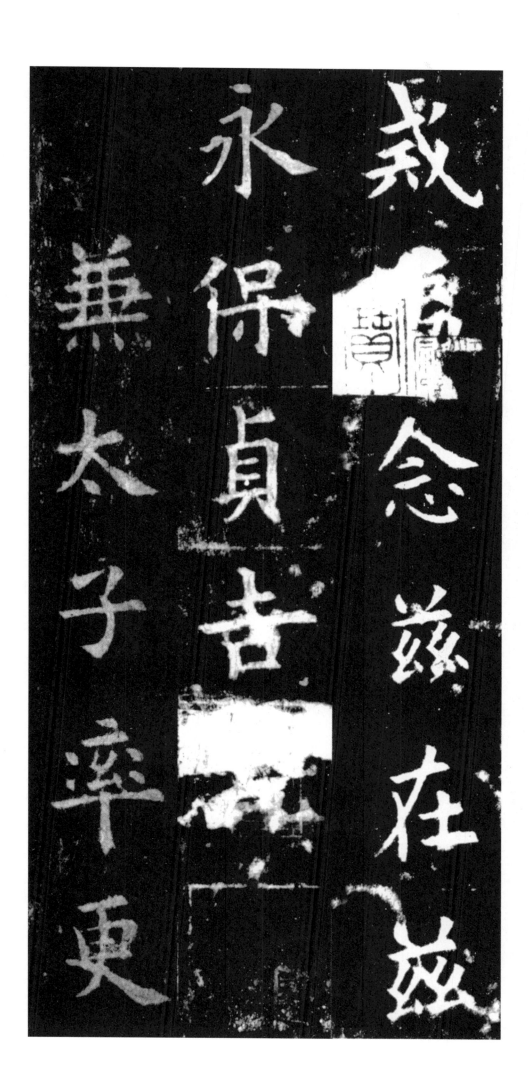

令勅海男臣
欧阳询奉
敕书

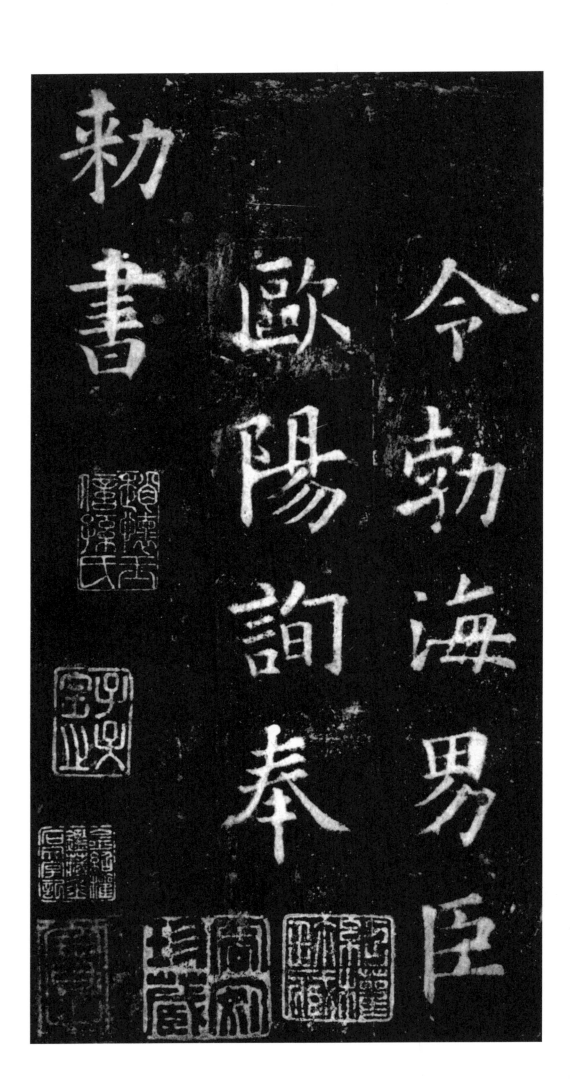

图书在版编目（CIP）数据

欧阳询《九成宫醴泉铭》/卢国联编著. —上海：上海人
民美术出版社，2018.6
　　（书法自学与鉴赏丛帖）
　　ISBN 978-7-5586-0726-4

　　Ⅰ. ①欧… Ⅱ. ①卢… Ⅲ. ①楷书－碑帖－中国－唐代 Ⅳ.
① J292.24

中国版本图书馆 CIP 数据核字 (2018) 第 048500 号

书法自学与鉴赏丛帖

欧阳询《九成宫醴泉铭》

编　　著：卢国联
策　　划：黄　淳
责任编辑：黄　淳
技术编辑：史　湧
装帧设计：肖祥德
版式制作：高　婕　　蒋卫斌
责任校对：史莉萍
出版发行：上海人民美术出版社
　　　　　（上海市长乐路 672 弄 33 号）
邮　　编：200040　　　电　　话：021-54044520
网　　址：www.shrmms.com
印　　刷：上海盛通时代印刷有限公司
地　　址：上海市金山区金水路 268 号
开　　本：787×1390　　1/16　　4.5 印张
版　　次：2018 年 6 月第 1 版
印　　次：2018 年 6 月第 1 次
书　　号：978-7-5586-0726-4
定　　价：26.00 元